创意水彩

U0139527

Creative Watercolor

创意水彩

［墨］安娜·维多利亚·卡尔德龙　著

顾倩　瞿傅冰　译

广西美术出版社

图书在版编目（CIP）数据

创意水彩 /（墨西哥）安娜·维多利亚·卡尔德龙著；顾
倩，瞿傅冰译.—南宁：广西美术出版社，2020.10
书名原文：Creative Watercolor
ISBN 978-7-5494-2233-3

Ⅰ.①创… Ⅱ.①安… ②顾… ③瞿… Ⅲ.①水彩画
—绘画技法 Ⅳ.①J215

中国版本图书馆CIP数据核字（2020）第139411号

Creative Watercolor by Ana Victoria Calderón
Copyright © Qaurto Publishing.
All rights reserved

本书经英国Qaurto Publishing授权广西美术出版社独家出版。
版权所有，侵权必究。

创意水彩
CHUANGYI SHUICAI

著　　者　［墨］安娜·维多利亚·卡尔德龙
译　　者　顾　倩　瞿傅冰
图书策划　黄冬梅
责任编辑　黄冬梅
版权编辑　韦丽华　苏昕童
责任校对　梁冬梅
审　　读　马　琳
封面设计　莫玉梅
责任监制　王翠琴　莫明杰
出 版 人　陈　明
出版发行　广西美术出版社
地　　址　广西南宁市望园路9号（邮编　530023）
印　　刷　深圳当纳利印刷有限公司
开　　本　889毫米×1194毫米　1/16
印　　张　8.5
出版日期　2020年10月第1版第1次印刷
书　　号　ISBN 978-7-5494-2233-3
定　　价　59.00元

版权所有　违者必究

献给我过去、现在和未来的学生，跟随你的好奇心，你会明白把宝贵的时间花在你热爱的事情上是有多重要。

你们为我做的比你所知道的还要多。

目　录

简　介

　　绘画对我来说意义非凡。它是一个令人愉快的伴侣，我总是可以依赖它；它是一项非常舒缓，但是又充满刺激的活动，可以让我的大脑到达一种最放松的状态。我一边用画笔反复抚摸我的画纸，一边要思考下一步该怎么做。

　　体验水彩的流动和运动是一种非常美好又有意义的感觉。你画得越多，就越会熟练这个过程，越会欣赏水彩神奇的干燥方式。用水彩作画，你要掌握恰当的时间，要用一种近乎数学的思维方式，这时你会体会到它的纹理和流动性，得到意料之外的效果。水彩拥有独特的奥秘，它（半）透明的属性使它完全区别于其他的绘画媒材，为了呈现有趣的结果，我们必须用一种战略性的方式去绘画，同时让这种媒材发挥它的魔力。我们知道，同时也相信，有些结果是我们无法完全控制的。

　　这可能听起来有一点吓人或复杂，但水彩画绝对是独一无二的，并且有独特的创作技法，好消息是，这比你想象的要容易。你需要知道的只是一些基本技法、一些想象力，以及在我看来用一种实验和娱乐的精神去玩耍，只是玩耍，只有用玩的心态去创作才能够真正地取得一些出乎意料的结果。记住，你有很多种方法来发挥你的水彩画，并没有规则和规定。

　　在这本书中，我教授了一些基本的水彩技法。这些技法帮助我实现我的水彩插画风格。跟着我一步一步地练习，会启发你在家就能自主设计一些创意小作品。

　　你可能会认为一个以画画为职业的人——比如像我这样的职业画家——似乎没有什么空间来为自己画画，但是你错了，我最喜欢的一些作品恰恰是为日常生活而创作的。当朋友来吃午餐的时候，我会做一张个性化席位卡；当我去赴好朋友的婚礼，我会为他绘制每一桌上的菜单；为家人亲手绘制圣诞卡，我喜欢收到他们看到卡片时的反应；当我去看望刚生完宝宝的朋友，

看到她把我画的有她和她宝宝名字的相框放在宝宝的房间里时，我为这是她宝宝整个童年都会看到的礼物而欣喜不已……所有的这些作品都让我成长，并且让这些特殊的时刻更有意义。我将举例说明一些富有创意的想法，并鼓励你把它们应用到你生命中的特殊时刻，让你的手绘作品与这些时刻一样令人难忘。

大自然总是最伟大的灵感来源——原创的形状，多彩的主题，以及特殊的纹理，这些都鼓舞着我们去观察和尝试创造我们自己的版本。尽管我在这本书中展示了具体的一些范例，比如雏菊、玫瑰、树叶、甲虫、蝴蝶和浆果，但我依然鼓励你们去尝试更多的实验（在水彩教学中，"实验"是我最喜欢的词）。我希望你们用在这本书中学到的知识，继续发展自己的设计和作品，并且找到适合自己的个人风格。

译者序

　　我很高兴接受广西美术出版社编辑的邀请，翻译这本《创意水彩》，并强烈推荐给我的学生，以及热爱艺术，却还没找到入门方法的你。因为这本书非常适合零基础的人来自学水彩，作者手把手、详细讲解了基本的水彩技法，更重要的是，作者把水彩技法和生活中的小创意、DIY手作结合起来。一张小卡片、一份小食谱、一张邀请函，或是给新出生宝宝的贺卡，这些做起来很简单，很有趣，但会给我们自己、朋友们带来很多惊喜，给我们平凡的生活增添很多的乐趣，这是艺术最棒的地方！

　　对于普通人来说，我们的目标并非成为一个非常有名的艺术家（当然，其实你可以），学习绘画并非一定需要经过严格的素描训练，或者要到那些著名的美术院校进修才可以，其实，只要拿起画笔，开始画你心中想画的东西，就已经走在这条路上，而水彩是最为简单、方便，又有趣的媒材。

　　我自己也是在怀孕的时候，从零基础开始自学水彩画的。从一开始的打发时间，到迅速地热爱上水彩这种媒材，并坚持画画100天，举办了100天画展。再后来成为一名水彩插画师和水彩老师，拥有2000多名学生，并出版了自己的水彩教程《21天，从零基础到水彩达人》。我也是在不断学习新的技法，尝试不同的主题，挑战自己，并把我所学习到的经验，分享给更多人。我始终认为，艺术并不是那些昂贵又离我们遥远的作品，而是一种创造性的思考方式，每一个人都应该追求艺术，并把这种创造精神运用在日常生活中。就像这本书里作者给我们提供的范例，让我们用水彩描绘出生活里的

小物件，让那些花朵、叶子、松果、瓢虫都成为我们笔下可爱的主题，成为我们生活中精彩的一点小装饰，为我们热爱的人带去一份独一无二的纪念。

这就是水彩插画带给我们生命的礼物。

期待你在水彩的世界里，遇见更有创意的自己。

Cheer 写于美国新墨西哥州

（顾倩，英文名Cheer，水彩插画师，CHEER艺术大使工作室创始人，《21天，从零基础到水彩达人》作者）

第1章
基本画材

----- ---

　　当开始用水彩画画时，你可以准备非常简单的材料——一套水彩颜料盒和水彩纸，就足够用很多年；或者像一个狂热的水彩画材收集者（像我一样）随时补给，因为水彩就像糖果一样，色彩斑斓，非常有趣，有时你可能总觉得不够。无论你是选择非常简单的材料，还是喜欢体验不同的画材，把它们混合在一起使用，把玩它们，这一章都会让你对水彩画材有一个全面的了解，我还分享了一些我最喜欢的品牌，以及关于如何调色的小技巧。

水彩颜料

水彩画是一种有创造力的，"多才多艺"的艺术媒材。尽管它们有很多不同的形式，但有一个共同的特点，那就是即使它们已经完全干透，还可以用调色板上的水重新激活。因为水彩颜料含有非常简单的原料，当颜色干透了之后，这种单一的色素依然存在。

在本书中涉及的作品，你可以用文中描述的任何的水彩颜料，既可以单独使用，也可以混合使用，我喜欢为每一个作品设计单独的色系，创造属于它自己的一个调色板，有时候我喜欢将管状颜料和一种充满活力的液体颜料混合在一起，总之没有任何限制。

在右边的图表中，我总结了每一种颜料的优缺点，并且提到了一些我喜欢用的品牌，鼓励你们进行试验，每一种都尝试一下，尝试新的颜料和新的品牌，或者使用你现在已经有的，找到最适合你的那一种类型和品牌。

固体颜料

固体颜料是一种最广泛使用的水彩颜料。它是一种小的方形的，被干燥过的水彩颜料。固体颜料，通常作为一套装在金属或者塑料的盒子里进行出售，如果你要增加你的颜色设置，固体颜料也可以单独购买进行补充。固体颜料使用起来很方便，非常适合旅行时使用，也可以使用很多年。通常，固体颜料的盒子就包含了一个调色盘，可以用于混合颜色，只要在使用的时候，在你需要的颜色上加一些水就可以了。

管状颜料

管状颜料可以成套购买，也可以单独购买。我喜欢用固体颜料作为基础，当我没找到可以和固体颜料配合使用的颜色时，用管状颜料作为补充。固体颜料和管状颜料主要的区别是：管状颜料更加柔滑，使用的时候只要打开盖子，将颜料挤到调色盘上即可，不需要担心一次挤出所有的颜色，或者你可以把它全部放在你的调色板上，只要加一些水就可以重新使用了。

液体颜料

如果你想寻找刺激，表现活力的话，那么液体水彩颜料的色彩可以给你一种强烈的视觉冲击力，因为它们通常是用染料而不是用色素作为基底，所以非常浓重，可以提供很多明亮的、饱和的、大胆的颜色，包括荧光色。

它们通常装在一个小的玻璃瓶里，并且有一个小滴管，记住，

固体颜料使用小技巧

- 把你的水彩画笔彻底弄湿，湿的画笔可以让它们更加容易蘸取到颜色。在每一种你想用的颜色上放一滴水，让颜色和这滴水融合几分钟。
- 想要让你的固体颜料保持纯净的话，当你在画画的时候，需要用一支干净的笔，或者使用纸巾把它们清理一下。

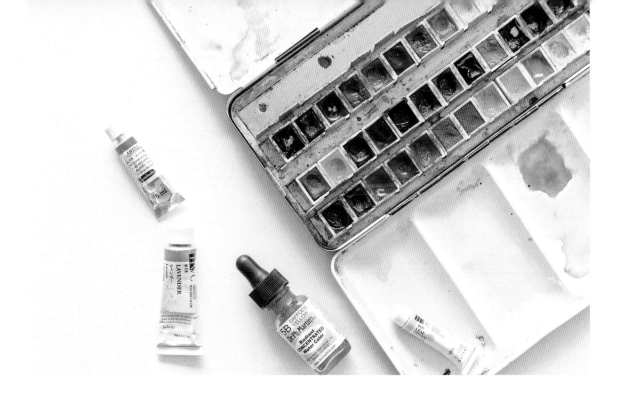

水彩颜料类型	优点	缺点	推荐品牌
固体	·方便 ·易携带 ·多种颜色方便初学者	·混合颜色时可能变脏 ·组合中可能不包括所有你想要的颜色	·克雷默（Kremer） ·史明克（Schmincke） ·申内利尔（Sennelier） ·温莎·牛顿（Winsor & Newton）
管状	·管内颜色纯净 ·适合画大面积 ·颜料蘸取顺滑	·盖子如果没盖好，或者颜料放置太久，容易干，无法从管子里挤出来	·荷尔拜因（Holbein） ·温莎·牛顿 ·丹尼尔·史密斯（Daniel Smith）
液体	·色彩鲜艳 ·很少的量可以画很大的区域	·颜料强烈的属性使得难以画出渐变或者是柔软的过渡 ·如没有稀释的话容易破坏画面 ·不耐光照	·马丁博士（Dr. Ph. Martin's）

它们虽然是液体的，但是是浓重的，所以必须要用水稀释，最好在使用前用废纸做一下测试。你可以用一个单独的调色盘来使用液体颜料，或者把它们和你的管状颜料或者固体颜料混合使用。

液体颜料的耐光性比较差，它最初是为图形作品或者是插画而设计的。暴露在光线下时，它们的颜色会随着时间的推移而褪色，所以，用液体颜料画的作品需要经过扫描或者拍照以供复制，并且保存在阴暗、干燥的环境下。

色彩

色彩给我们的艺术作品带来某种感觉和意象，在这里，我们通过色环来学习颜色和颜色之间、颜色和颜色之中的关系，并且创造颜色混合以及配色方案。

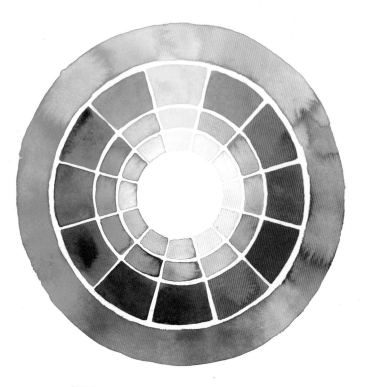

色环

用水彩颜料，你可以只用三种原色——红、黄、蓝来创造出每一种颜色和不同的色值。

1 色环使用了三种原色：黄、红、蓝，可以创造出一个完整的彩虹色，还可以创造你能想到的每一种渐变色。

黄色
红色
蓝色

2 当我们把任何两种原色组合在一起时，可以得到一个复色。

橙色=红色+黄色
绿色=黄色+蓝色
紫色=蓝色+红色

3 当我们把一种复色和一种原色混合时，就得到间色。

黄色-橙色
黄色-绿色
红色-橙色
红色-紫色
蓝色-紫色
蓝色-绿色

创作一个属于你自己的色环，记住，只用红、黄、蓝三种颜色，这样你可以获得足够丰富的调色经验，不一定要非常完美。

配色方案

色彩理论为我们提供了无数的混合和组合色彩的方法，这里有我喜欢的几种方案。

单色配色方案。我非常喜欢用水彩进行单色调色，即只用一种颜色，持续增加水分，就可以得到不同的色值。在这里我用橙红色来展示，观察颜色在添加水之后的变化。当画水彩画时，白色就是我们的纸，所以添加更多的水可以给我们创造出一系列越来越浅的颜色，详见第28页的更多细节。

黄色/黄绿色/绿色/蓝绿色

邻近色配色方案。邻近色在色环上位置比较接近，这是最简单的混色方法。它们会显得非常和谐，赏心悦目，并且它们之间没有太大的反差，因为它们位于色环的同一侧。

红色/绿色

黄色/紫色

蓝色/橙色

互补色配色方案。补色在色环上位于相对的位置，美术术语叫互补色，意味着每一种颜色都不包含对方的颜色，所以它们是完全相反的颜色，让它们配对的话会产生对比的效果，因为每一种都会使对方脱颖而出。当你把两种互补色混合在一起的时候，就会大大地降低它的纯净度，这也是一种创造丰富配色的好方法。如果我们把一些绿色混合到红色里，我们可以得到一个更深色调的红色，就像砖红色。这就是如何使用互补色来调出多种颜色的方法。

依据色温变化的配色方法。颜色也可以依据温度来区分：（1）冷色，位于色环的一侧。（2）暖色，位于色环的另一侧。颜色的温度会影响绘画者的情绪，一天中所绘制的时间，甚至是情感。暖色，通常与快乐的感觉、灿烂的阳光、积极的思维，与土地相关的颜色联系在一起。而冷色，则使我们感到平静、沉思、寒冷、忧郁、宁静，我想还包括凉爽的感觉。（3）中性色，在提到色温的时候，中性色并不是典型的、特定的感觉。

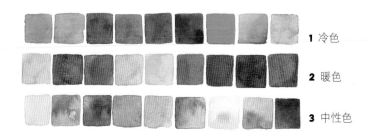

1 冷色

2 暖色

3 中性色

色彩调色板

我选择了三组概念画了以下三组配色方案，想到了与它们相关的颜色，然后先画了一个样本，每个样本都有一个简单的渐变。

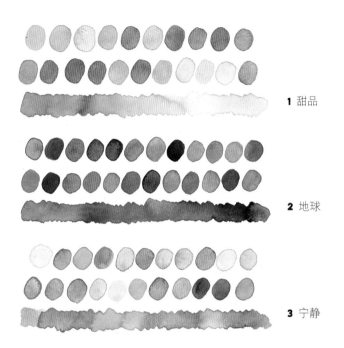

1 甜品

2 地球

3 宁静

制作这样的色彩调色板是一个很好的灵感来源，而且它总是能很好地让你自己或者你的客户对你的艺术创作有初步的了解，所以赶紧去试一试吧！

水彩纸

水彩纸有很多种选择，都可以尝试一下，这取决于你的预算和个人喜好。但有一点，必须确定你使用的是真正的水彩纸。因为水彩绘画会用到大量的水，需要储水性强的纸，所以常规的素描纸是不行的。

水彩纸有许多的种类，纸的重量、纹理、材质，单张或单本、容量、质地或色调等，是需要考虑的几个因素。

重量和纤维含量

基本上克重越高的水彩纸，可以在不翘曲的情况下储存越多的水。优质的水彩纸应该由棉浆组成，而一些便宜的水彩纸混合了其他纤维。适合画插画风格的水彩纸，克重是在300克左右。

三种类型的水彩纸——热压纸、
冷压纸、粗纹纸。

质地

"热压""冷压""粗纹"等词通常用于描述各种类型的水彩纸。热压纸是平滑的，很少，或者几乎没有纹理。一些艺术家喜欢用这种热压纸，因为它适合添加很多精细的细节，而另外一些人更喜欢用冷压纸或者是粗纹纸，因为它们的质地唤起了一种经典水彩画的感觉。我在这个方面没有什么特别的偏好，我会既用热压纸也用冷压纸，这取决于我想要表达的画面效果，我的心情，以及我要设计的主题。

组合方式

就我个人而言，我喜欢用水彩本。螺旋状水彩本是很棒的，因为它允许你在多个画面上同时进行绘画，所以你可以在创作一幅画时，休息一下，跳到另一个画面的设计上。用一个四面封胶的水彩本，即纸的边缘是被封住的，这也是很好的，因为这样的纸可以保持平整。但是如果用这个本子的话，你只能够一次完成一幅画。

我强烈推荐你去尝试各种不同的水彩纸，直到找到合适你的为止。

水彩画笔

选择正确的水彩笔，也是一个非常个人化的选择，不同型号的画笔，可以画出不同的形状和笔触。

我喜欢圆头水彩笔，大的笔刷（10号），可以平刷大面积的区域，如果使用3号到0号笔，甚至是更小的0001号，对添加细节和画小的区域非常合适，那些狭窄的地方，需要用小笔去挑战。大部分的圆头水彩笔有一个慢慢变细的头，这可以让我们根据笔刷的边缘和角度，得到不同大小的点，这对我们练习字体的时候非常有用。（参见第110页）

有时候用扁头的画笔也是一个好主意，它对我们大面积地填色非常有帮助，不需要事先用很多水打湿颜料就可以填充整个画面。在制造一些泼溅效果时，也非常有用。

其他工具

除了基本的水彩工具外，我们也会有一些额外的工具，比如铅笔、卷笔刀、橡皮擦、尺子和胶水。

水彩颜料是一种高贵的画材，与许多其他的媒介配合使用也有很好的效果。如果你把油墨或者是液体涂料和水彩颜料一起使用，是一种非常有趣的实验和游戏。没有规则，玩起来吧！这里提供一些选择。

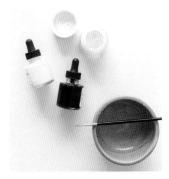

黑白油墨

墨水是完美的补充水彩的媒介。在画面接近完成的时候，如果想要在特定区域再添加一些细节，用更不透明的墨水就非常有效。丙烯或者水粉颜料也可以和水彩很好地搭配使用，但是我个人很喜欢液体墨水的质地。

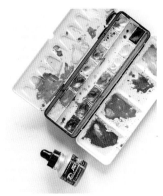

金色墨水或金色颜料

有几种金色颜料的类型可以和水彩搭配使用：墨水、丙烯、水彩颜料。总体来说，金属系的颜料在画作接近完成的时候使用，可以为画面添加额外的效果。我最喜欢的金属色系颜料的品牌是克雷默，它是手工制作并且有极高的质量。温莎·牛顿也有一个很棒的金属色系墨水系列。

闪光金属色粉末和水晶装饰

这本书会给你一些很酷的建议，关于如何更有趣地装饰、美化你的作品。把高品质的闪光金属色粉、水晶装饰以及人造钻石加到你的作品上，可制造出非常有趣、特别的手感效果，无需复杂的设备或技巧。你只需要使用胶水或者一些黏合剂、吸管、钳子来手工处理这些细微的材料。

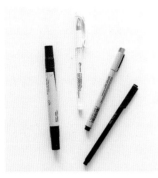

马克笔、针管笔和钢笔

马克笔、针管笔、钢笔，以及额外的绘画辅助工具可以很好地补充水彩画。这本书展示了几种不同的方法来结合这些媒介到你的绘画中。

丝带和线

麻绳、黄麻、稻草、皮革线和丝带，可以漂亮地包装你的水彩画，可以为你的文创作品增添一些特殊的感觉。

和纸胶带

和纸胶带不仅超级可爱，而且在不损坏纸张的情况下很容易脱落。在这本书中，我使用和纸胶带来装饰绘画作品（见第68页）、装饰信封。

贴纸

我总喜欢放一些简单的贴纸在我的工作室，为DIY作品添加额外的细节。这些银色的心用来密封信封特别可爱。

第 2 章
基本技法

水彩颜料是一种独一无二的媒材。是的，你可以挑选颜色，直接使用它们看看会发生什么，然后，你可能会很幸运地发现，做这些简单的练习可以帮你了解这些材料的运作原理。水彩的自然属性是透明性，在我们开始画画前，我们需要好好安排时间和思考如何适应它。在这一章，我会展示如何画插画风格的水彩画。让我们开始吧！

热身练习

　　水彩画对初学者来说可能是一种挑战，其实即使有经验的艺术家，同样也觉得很有挑战性。事实上在我的多年教学中，我遇到了许多天才油画家、丙烯画家，但他们却很难切换到水彩画。因为这确实是一项艰难的工作。在本章中，我会通过简单的热身活动，让你开始了解水彩画真正的运作原理，让你对绘画感到放松，并且希望能为新的创作提供更多的想法。

湿画法

　　水彩画有很多种绘画的方法。湿画法广泛运用在绘画风景、简单的天空，或者是表现柔软的水彩画中。因为这种方法给我们带来了流动的视觉效果，可以运用在不同的地方。湿画法的意思是说，我们在湿的纸上添加湿的颜色。这里有一个非常简单的练习，可以帮你熟悉这个技法。

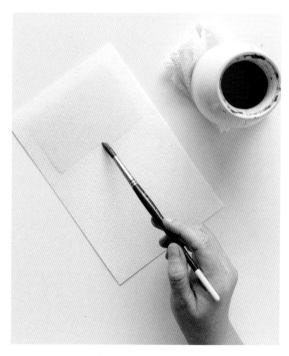

1 首先用清水把笔打湿，在纸上画出两个长方形。

2 因为我们没有用颜料，长方形很难看清楚，你需要歪一下头，就可以看到你在哪里添加了水。

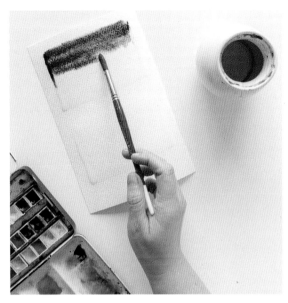

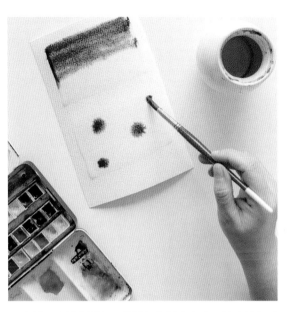

3 从调色板上蘸取润色的颜料，然后添加到湿的长方形顶部。在这张图上，我只是简单地让我的画笔从一边滑到另一边。

4 在第二个长方形中，只是把颜料点上去。这个练习对测试你所用水和颜料的量非常有帮助。

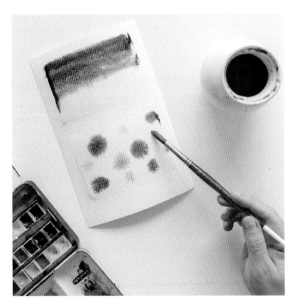

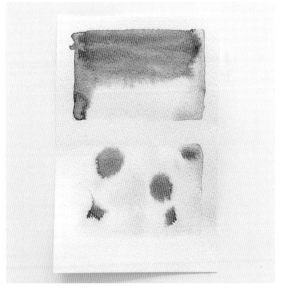

5 在这里，我们的颜料开始干了。 看起来有多不一样？当在湿纸上上色时，我们不能很好地控制颜料的反应，这是这项技术一个美丽的特性。水彩有神秘的干燥方式，我们可以通过让颜料自然干燥来获得华丽的质感。

6 此时，我们的颜料已经完全干了，它已经完全变了！颜色一旦干了就显得不那么鲜艳，这是很正常的，但有趣的纹理也出现了，这说明在绘画色块时用湿画法可以添加纹理。

干画法

　　干画法是用来绘画更精确和清晰的形状。这是我最喜欢的技术，一般来说，大多数插图风格的水彩画是使用湿颜料在干的纸面上实现的。

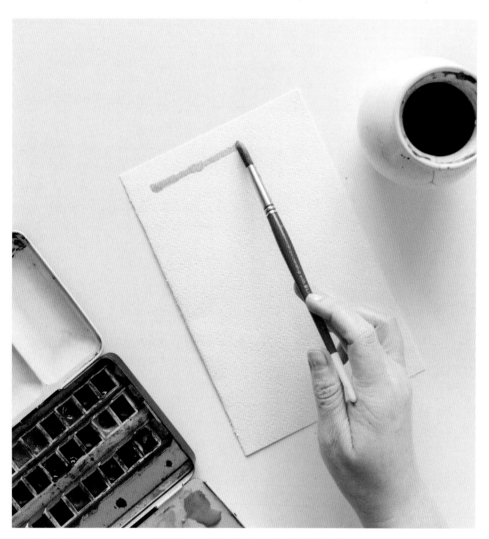

1 在干的画纸上开始。 用大刷子蘸取一些湿的颜料，然后简单地开始画。

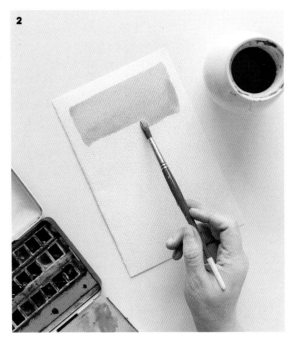

2

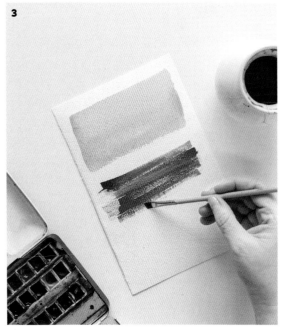

3

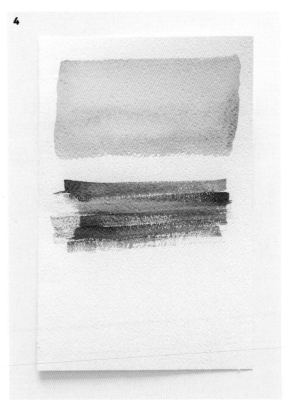

4

2 我这里用的黄色已经加过很多的水了，你的颜料的透明程度由你加入水的量来决定。

3 你也可以用非常干的颜料，或将颜料蘸取少量的水，这样你可以看到这两者之间完全不同的质感。有些艺术家会用这种技巧创造出个性化的风格，我在时尚插画中经常看到它们被使用。

4 现在颜料已经完全干透了。再次观察两个颜色逐渐褪色显示出完全不同的纹理。

透明度练习

透明性是水彩最重要的品质。当用水彩画画时，你要记住，水相当于白色，这里我指的是以下两点：

· 为了使颜色更浅，你必须加入更多的水，而不是把它与白色颜料混合。水彩与白色颜料的混合使用会使它看起来像粉状而不是透明的。

· 当用水彩作画时，纸的白色才是我们真正的白色。在大多数情况下，如果我们想要一幅画中一个区域完全是白色，我们会留出那块区域，这样白色的纸就会显露出来。当你尝试本章中其他的练习时，你会发现这一点。

透明性练习的目的是，通过混合越来越多的水，来探索各种不同的色值。

1 首先，我建议选择深一点的颜色，比如深蓝色或者红色。

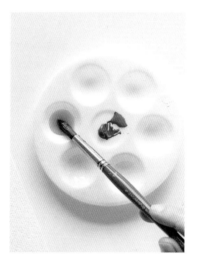

2 在调色板上滴几滴清水，用你的水彩笔蘸一点点颜料，然后在小水滴里混合。

3 这是你的第一个色值，一个非常轻盈且透明的红色。

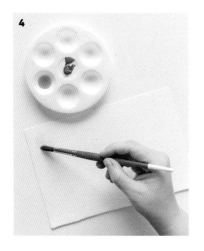

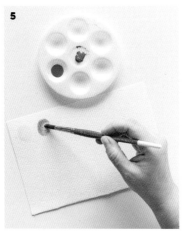

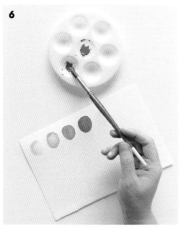

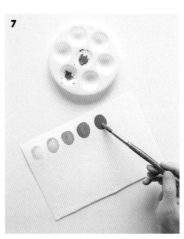

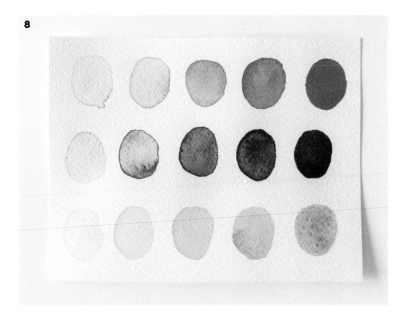

4 用这个调和的颜色，在纸上画一个圆。

5 回到你的调色板上，在你的水坑里多加点颜料。注意你加的颜料的量，你的目标是在创建一组红色的色值，所以一点点地添加颜料非常重要。然后画出第二个圆。

6 重复这个过程，每次多加点颜料，创造一个稍微深一点的色值，然后画一个圆。

7 当你逐渐添加更多的颜料（这意味着水的比例一次比一次少），你原来的水坑会开始看起来更深、更厚，你的圆看起来会越来越不透明。继续画圆，直到你的颜料变得尽可能的厚和不透明，观察通过混合一种颜色和不同比例的水可达到多少种不同的色值。

8 这个练习并不像看起来这么简单。为了实现目标，你可能需要重复好几次，直到画出从最浅的颜色到最深的颜色。同时，你要尝试用多种颜色去做这个练习。因为这是你了解颜料最好的方式。

　　每一种颜料所含的色素都不同，你会开始发现每种颜料不同的色值是如何为你工作的。像黄色这样的浅色练习起来比较难，而蓝色、紫色、棕色和红色这样的深色比较适合初学者练习。

做色卡

　　这个练习将帮助你建立从清水混合颜料到颜料之间相互混合的色卡。这个练习与透明度练习（参见第28页）类似，我们只用一种颜色来画出不同的色值，但在这个例子中，我们要画出无缝衔接的色值变化，即通常说的"渐变"。

 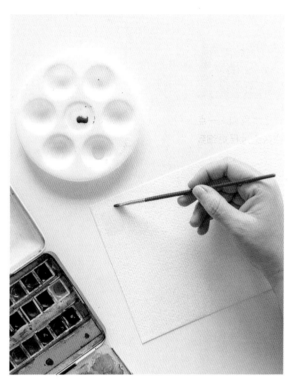

1 在一张干的水彩纸上进行。往调色板上滴上一滴清水，同时，蘸取一种颜料在你的调色盘上。我用了一支中号的笔，从管状水彩颜料中取了一点绿色。

2 开始的时候只用水彩笔蘸点水（我们先不蘸颜料），然后开始画一条色带，它在纸上看起来会很透明。

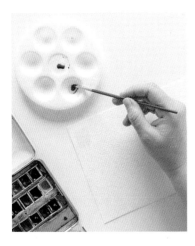

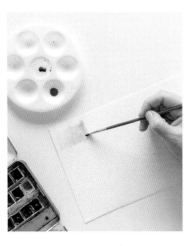

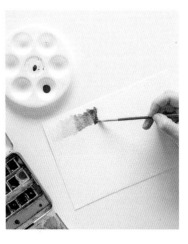

3 在水里加入一点点颜料，你要尽量让这个过程更细致、缓慢地进行。

4 继续在上一次透明的水里加入颜料。

5 重复这个过程，每次在你最初的水坑里多加一点点颜料。在蘸取更多的颜料前，记得要清洗并用布或者纸巾吸掉笔上的水分。

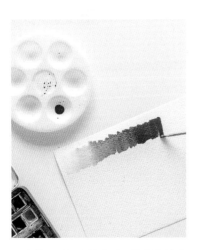

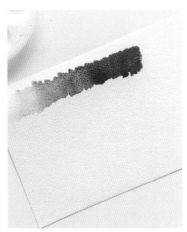

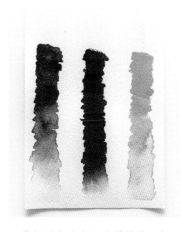

6 当你画到色卡终点时，你的色块应该是非常厚重的，最不透明的状态。

7 现在，你有一个很好的过渡 —— 从无色的水到颜料最厚的状态。我们的目标是使整个过程非常细致、自然，没有一个色值到下一个色值非常突然的过渡。

8 你想重复多少遍这样的练习都可以。用多种不同的颜色多尝试几次这个练习，直到感觉做这个色卡越来越流畅顺手为止。

色彩渐变练习

　　这个练习类似于上一个画色卡的练习，但不同的是，我们并非只用清水制造出一种颜色不同的色值，这里，我们用两种颜色，画出从一种颜色自然过渡到另一种颜色的效果。这在画天空和日落的时候是一个非常有用的技法。

　　一定要使用色环上相邻的颜色来做这个练习，才会显得和谐，否则这个颜色过渡将会变得非常脏。在这里，我用了绿色和黄色，当然你也可以用蓝色到紫色，红色到橙色，或者是蓝色到绿色。

1 将两种不同的颜色分别放到你的调色盘上，颜料既不能太稀也不能太稠。每一种颜色和水是一对一的比例。

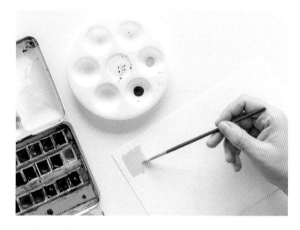

2 先用纯黄色画出色带。

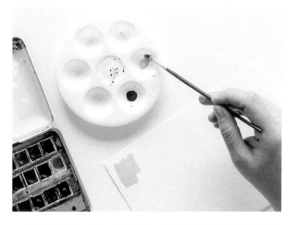

3 清洁你的笔，取一点绿色颜料，混合到你的黄色颜料中。

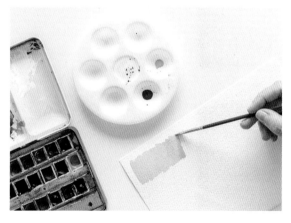

4 从黄色过渡到黄绿色应该是柔和、微妙的，尽量避免强烈的色调变化，渐变看起来就不会有起伏。

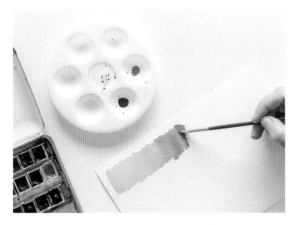

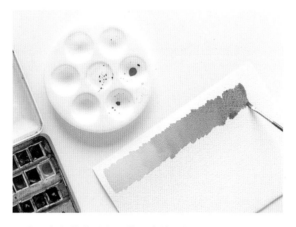

5 在原来的黄色颜料中一点点加入更多的绿色。在调色盘上进行，同时画到你的纸上。

6 在这条色带的终点，你混合的颜色应该完全变成纯绿色，这样就有一个完美的颜色梯度。

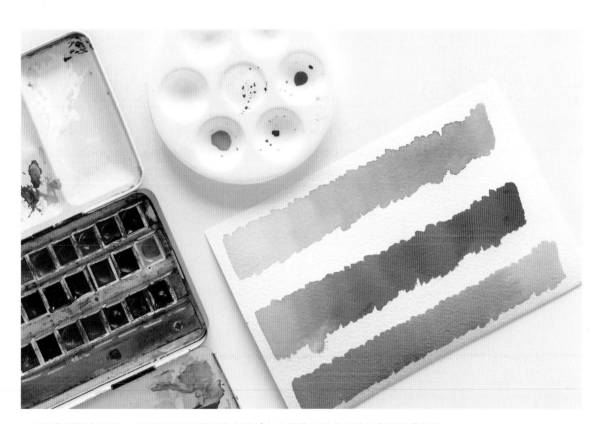

7 只要你觉得有必要，尽可能用不同的颜色多尝试，这样你可能会对绘画有更多的想法！

线条和小笔触

当我们添加细节时，一幅画就完成了。要达到专业的效果，细线条和小笔触是必不可少的。控制你细小的笔刷可能需要一段时间，但以下这些练习将帮助你获得信心。

1 找到你能找到的最小号水彩笔。根据我想要的线条的粗细，我会用0号甚至是000号的水彩笔，你可以尝试几种水彩笔直到你找到合适的为止。

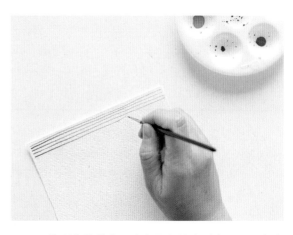

2 尽量控制你的笔在一个水平上从左到右，画一条完整的细线。这看起来容易其实并不是！如果你的手抖动，线条会不平直，不用担心，只要持续练习，你会越来越好的。

3 现在试着在水平线下面画出更细小的垂直线条。在画过长横线后，这个练习感觉会轻松很多。线条越短，就越容易控制。

4 继续涂鸦，就像你拿着一支普通的钢笔而不是细细的水彩笔。画各种各样的形状——想到什么形状就画什么，最好画一些圆形。这个练习能让你更好地控制你的细头水彩笔，并且让你在刻画细节时，对运用笔触更有信心。

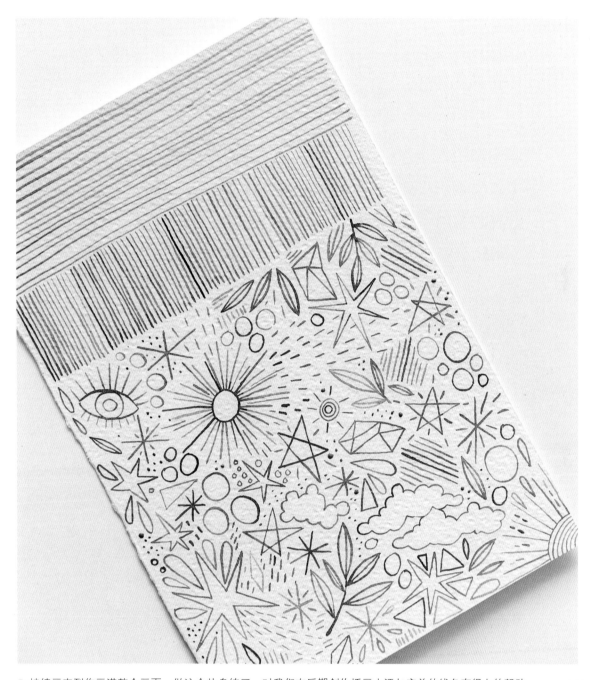

5 持续画直到你画满整个画面。做这个热身练习，对我们在后期创作插画中添加完美的线条有很大的帮助。

画精确

这个练习目的是把边缘画得好看、可控的一个简单的练习。

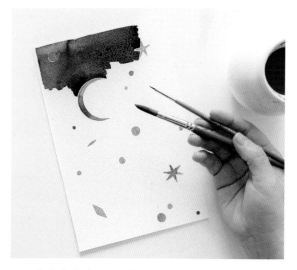

1 在干的水彩纸上画一些简单的形状。我选择的是圆形、星形和月牙形。你可以选择任何你喜欢的简单形状，如三角形、菱形、心形和正方形等。

2 用色值变化的一种颜色围绕这些形状上色。这里你需要使用两支大小不同的画笔：一支用于画那些难以触及的、较小的、更为精致的区域，另一支较大的圆头画笔，用于填充较大区域。

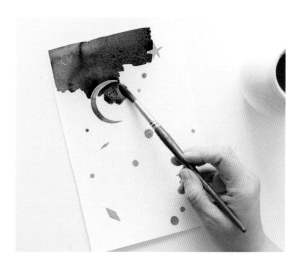

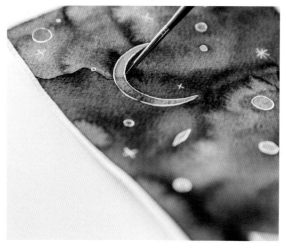

3 水和水彩颜料的比例大约是1∶1，这样你将会拥有更好的流动感，保持这块蓝色区域是湿润的，每次你可以从你停止的地方继续画。

4 背景色要非常接近每一个形状。我们的目标是：在不碰到任何一个形状的前提下，尽你所能，画到最接近。所以，在形状和背景之间会有非常精细的留白。

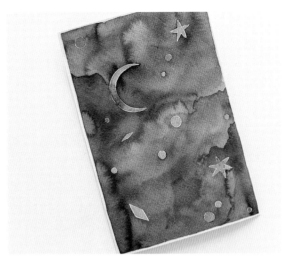 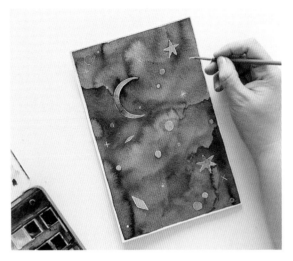

5 另一个要练习的技巧是在纸的边缘画一个边框。这不仅是一项控制水彩笔的持续练习，同时，也会呈现出非常好看的效果。你也会开始注意到，画面出现美丽的水彩纹理。水纹取决于水的多少、纸张的种类以及你移动的速度。

6 最后，用白色墨水增添点细节。你也可以用水粉或丙烯颜料。我会用这种方法给我的大部分画添加最后的细节。

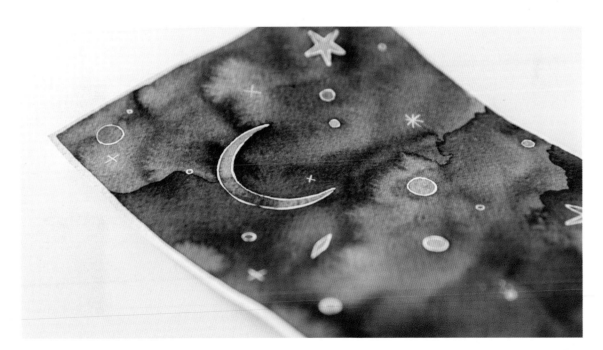

7 只要你觉得有必要，就多重复这个简单的练习。这是一个进入插画式水彩世界的很好的方式。你甚至可能会获得创作更大尺寸作品的灵感。

飞溅法

　　飞溅法是一种在画作上添加肌理的有趣方式，并且这项技法可以用几种不同的方法来实现。你可以使用硬毛平刷，甚至牙刷来完成，且画笔的大小和颜料的剂量会带来不同的效果。

 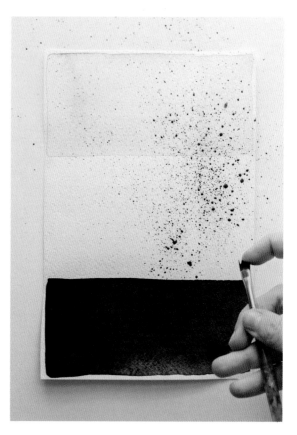

1 我们先从几块不同背景的区域开始。我画了一个半透明颜料的矩形，一块空白干燥的区域和一个深色块的矩形。为了得到最好的效果，在加入飞溅效果之前，要确保你的第一层颜料是完全干燥的。

2 用刷子蘸好颜料，用手指在刷子上划过，开始把颜料溅到干燥的地方。在你的画下面放一张废纸是个好主意，因为在飞溅的时候，很难去控制你的颜料溅到哪里。

3

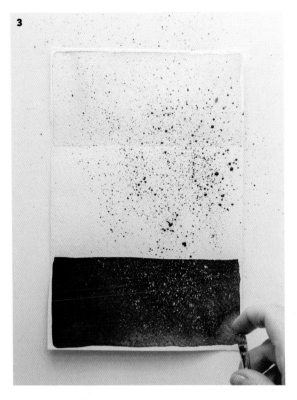

4

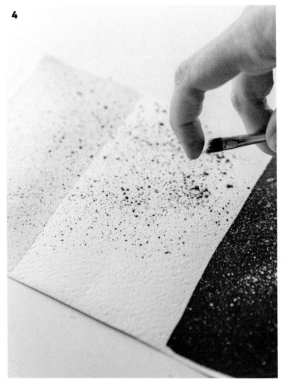

5

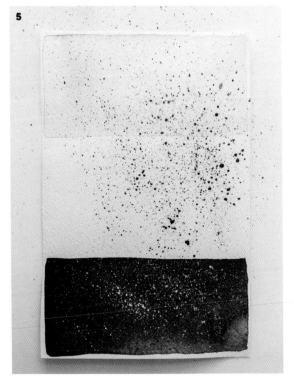

3 在较暗的矩形上使用白色墨水或颜料，重复刚才相同的步骤。（我用这种方法在我的夜空作品中添加星星！）

4 试试这几种不同的方法。混合颜料中水的含量、你握笔刷的角度，以及笔刷与纸张的距离，都会影响飞溅的形状。

5 既然你已经练习了飞溅，想象一下不同的应用场景。例如，你可以用它来装饰花卉画的背景，或者作为一种抽象的技巧，也许可以作为风景画中的肌理。总之，这有着无穷无尽的可能性！

叠色法

掌握时机是水彩画非常重要的一部分。这个简单的步骤将帮助你了解重叠是如何形成的，同时也将教你如何在完成一幅有趣的抽象画时保持足够耐心。

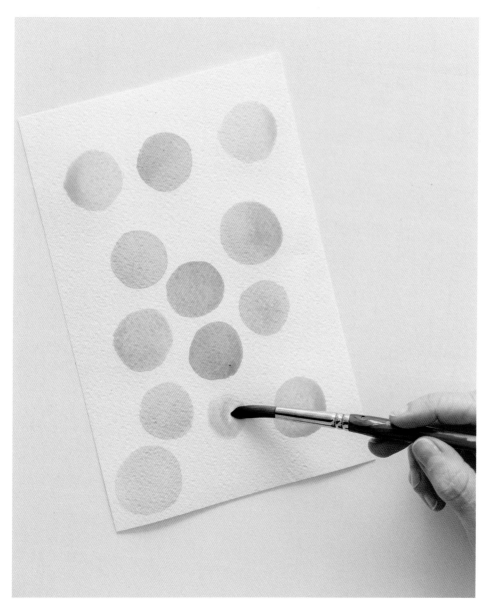

1 用水调和颜料，用这个湿色在纸上画满圆形，并确保它们之间不会碰到。

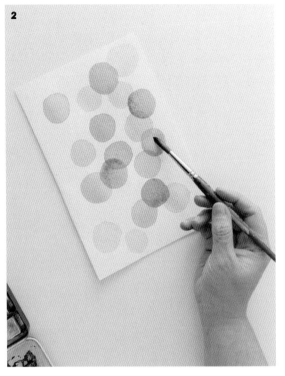

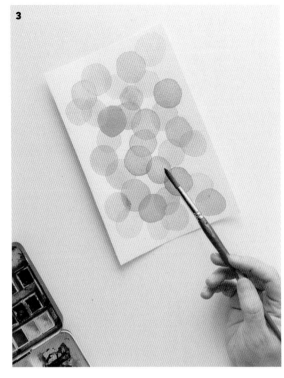

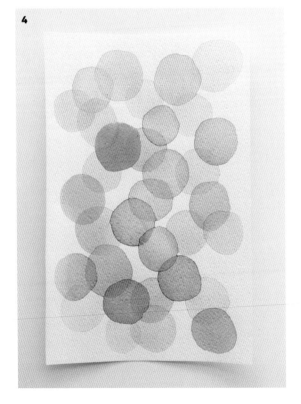

2 等第一步所有的圆形完全干燥之后，开始在干燥的纸上画更多的圆形。这也是一个调颜色的好方法。我选择了一系列暖色调彩色，当然你也可以试试只用一种颜色，或者是彩虹调色板，看看会发生什么！

3 继续！确保使用大量水，使你的颜料足够半透明。如果你的颜料不够透明，你将无法欣赏到透明的真面目。如果你使用两种不同的颜色，在它们重叠的地方，你将会得到第三种颜色。

4 最后，当你练习得足够流畅，并能很好地掌握时机，你将能通过圆形的分层创造出新的色彩。这看起来很酷！

进入状态

这项练习让我们进入了我所说的"水彩思维模式"。

水彩的绘画方式与其他媒材有着很大的不同，主要是绘画顺序必须反过来思考，作画由浅入深，色彩从透明到不透明。我们还将开始运用我们的细线技巧来添加细节。

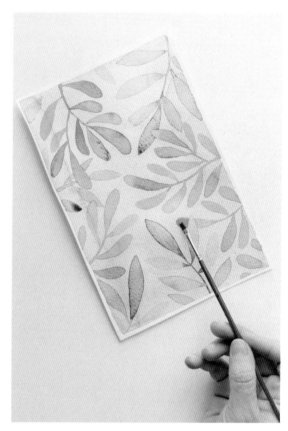

1 用大量的水调和颜料铺满整张纸时，让画面的中间比边缘更淡。用色值1或者色值2的明度，就像我们在"透明度练习"（参见第28页）中所做的那样。如果你使用的是一张大纸，你可能需要确保你的纸边缘是被封胶的，或者用胶带将边缘粘到你的工作台上。因为当开始用大量水湿画时，纸可能会像上图那样翘起来。

2 等到你的背景完全干燥后，在这一层上画出树叶。在这里玩玩树叶的颜色和样式（我们会在第3章中深入研究植物）。用你精准的技巧让一片树叶覆盖在另一片树叶上，尽量保持这些图层也是较为透明的。

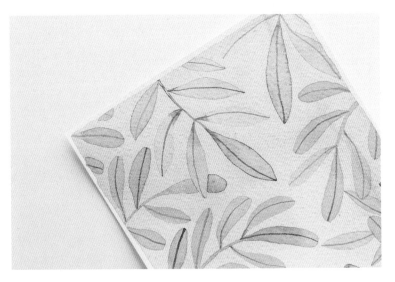

3 当你的叶子干透了，我们就开始添加细节。当你在构图中考虑到叶子方向和意向时，添加细节将使你的作品呈现出专业性。在这个范例中，我们会在每片叶子上添加简单的细线来表示叶脉。

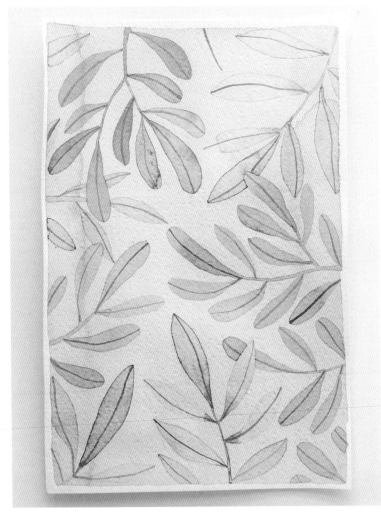

4 你的画完成了！在这个环节，我们练习了透明度、分层、精确刻画细节和线条等方法。

扫描以及在Photoshop里编辑

要想成功扫描和复制你的画作，我强烈建议你学习一些Photoshop的基本知识。Photoshop对于图形艺术来说，是一个伟大的工具。如果你不只是私人地画几张画，那Photoshop就迟早会派上用场。

下面，在接下来的几页中，我将分享对我最有效的步骤。我尽可能地用最简化的方式去讲解步骤，让阅读本书的你对这个程序有一个基本的了解。另外，请记住Photoshop有很多复杂的图层，而每个图层都是独一无二的，因此它们可能需要调整或更正不同的类型和级别。

有很多不同的扫描仪可以选择并且每一个都将使你的水彩画看起来略有不同。有些产品质量会更好，而另一些产品可能会增加你修改文件的难度。使用扫描仪的目的是让你的画在电脑屏幕上和你真实纸上的看起来一模一样。

1 首先，确保你已经删除了所有的铅笔草稿线，保持作品漂亮干净。

2 将你的作品平放在扫描仪上，然后开始扫描。为确保打印质量，请确认你设置了300dpi或更高的画质。你需要更高的分辨率（dpi），以保证画面质量不会受到影响。如果你要将你的画作在线分享，那么将分辨率设置为72dpi，这样导出的文件会较小。

3 一旦你完成了图像的扫描，你可能会注意到颜色有点不一样。你扫描过的画面可能看起来饱和度降低了，或者背景看起来有淡黄的色调，而不是清爽的白色。当然，这一切都取决于你的扫描仪。

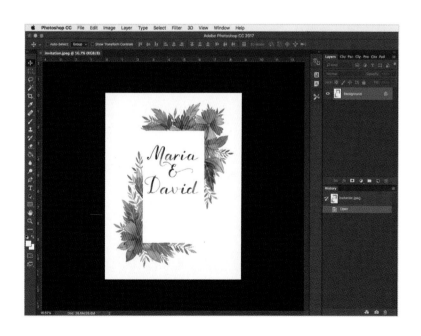

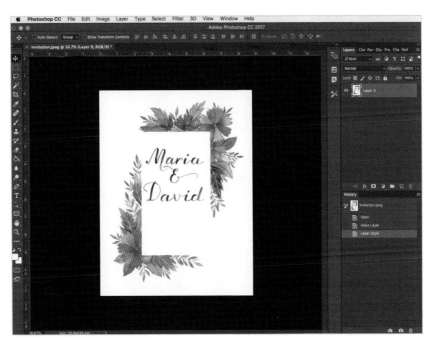

4 在Photoshop中打开图像。我喜欢一开始对图层进行栅格化处理。确保图像大小为100%，因为栅格化图层会将图像转换为相当于画布大小的像素。我之所以栅格化我的图像，是因为有很多编辑操作仅在像素图形上工作。【右键单击图层→栅格化图层】

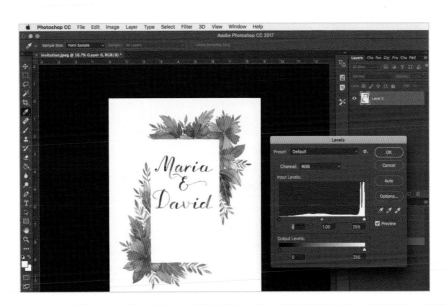

5 如果要我给出一个纠正图像颜色最重要的建议，那就是调整色阶。转到图像→调整→色阶。色阶允许你调整阴影、中间色调和高光。调整滑块以开始更正。在这种情况下，我将左边的阴影箭头滑向中间，使我的水彩区域变暗，并将右边的高光箭头滑向中间，使背景为纯白色。

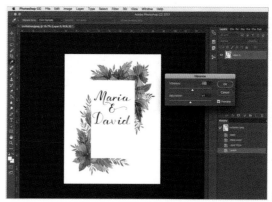
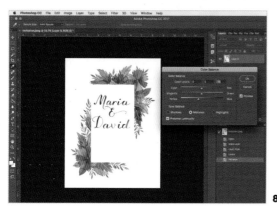
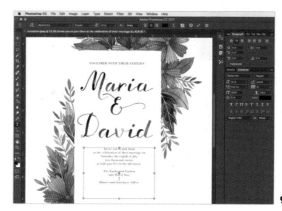

6 注意看，之前淡黄色的背景变白色了，我的这朵花色彩看起来也更饱和了。再说一次，为了让作品看起来像原作，你不需要编辑太多，否则，它可能会看起来不自然，并且你可能会丢失那些只能用水彩画来实现的珍贵的透明部分。

7 有时，我看到我的作品在扫描时失去了自然饱和度，则用一个简单的方法来纠正这个问题。只需点击【图像→调整→自然饱和度】，并做出相应调整。通常我凭自己的直觉，把原作和屏幕上的图像进行比较。再说一遍，这一切都需要观察，而不能太过头。

8 因为我的扫描仪倾向于把我的色调调得比实际更偏冷一点，所以我喜欢进行一个小的颜色校正。我在这里所做的就是把我的滑块从蓝色向黄色移动一点点。这些都是细微的更正，但对我来说，小细节真的很重要。若要调整颜色，请点击【图像→调整→色彩平衡】。记住，你可能需要用不同的方式来修正你的色彩。这一切都取决于你的图像和你正在使用的扫描仪。

9 由于这是一份婚礼邀请函，我需要添加一些相关文字信息到这个作品上。若要在设计图中添加文本，请单击【文字工具】，在所需位置添加一个文本框。在【字符】选项中编辑字体和字号。为了彰显优雅的婚礼场景，我一般选择经典衬线字体。

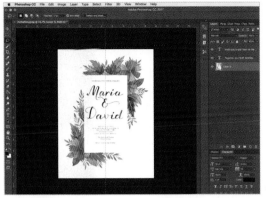

10

11

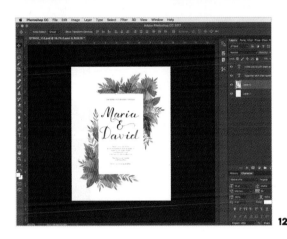

12

我应该用哪一种色彩模板呢？

— — —

　　如果你的作品是在网络上应用，最好让你的颜色格式是RGB格式；如果你的作品用于打印，我建议你用CMYK格式。

10　当在设计作品，尤其是有很多不同的图层时，在画布上添加标尺是很有用的。在这里，我只是拖着一个标尺，把它放在我的邀请函上。这帮助我将所有的元素合理安排好。如果你的工作区中没有标尺，转到【视图→标尺】。

11　到了这一步，我对颜色和文字很满意，但是当我缩小作品的时候，我注意到我的字体间距看起来有点不平衡。对我来说，Photoshop像画画一样，是非常直观的。有时候，你不应局限在某一点上，而是看看你的整个设计，你对整体外观是否满意。在这种情况下，我感觉"Maria"这个单词和"&"的符号距离"David"这个词有点远，需要再近些。为了更正，我们可以转到工具栏并单击【套索】工具。使用【套索】，选定要移动的区域，然后往下移动，这样调整后整体效果看起来更舒服了。

12　就这样！我已经把这份邀请函做好了。最酷的是，你可以通过线上发送的方式将此邀请函发给所有宾客，或者你可以打印文件，而且你想印多少张就印多少张。

　　如果你对数码水彩画感兴趣，我强烈建议你可以学习一些平面设计或Photoshop的基础知识。我在这里做得很简单，但是使用这些工具，你可以完成更多的工作。你可以重复使用你的水彩画，在此基础上设计成杂志封面，或者创建一个按需印刷的商店，把你的艺术作品印在纸、杯子、织物等上面。无穷无尽的可能性等待你去发掘！

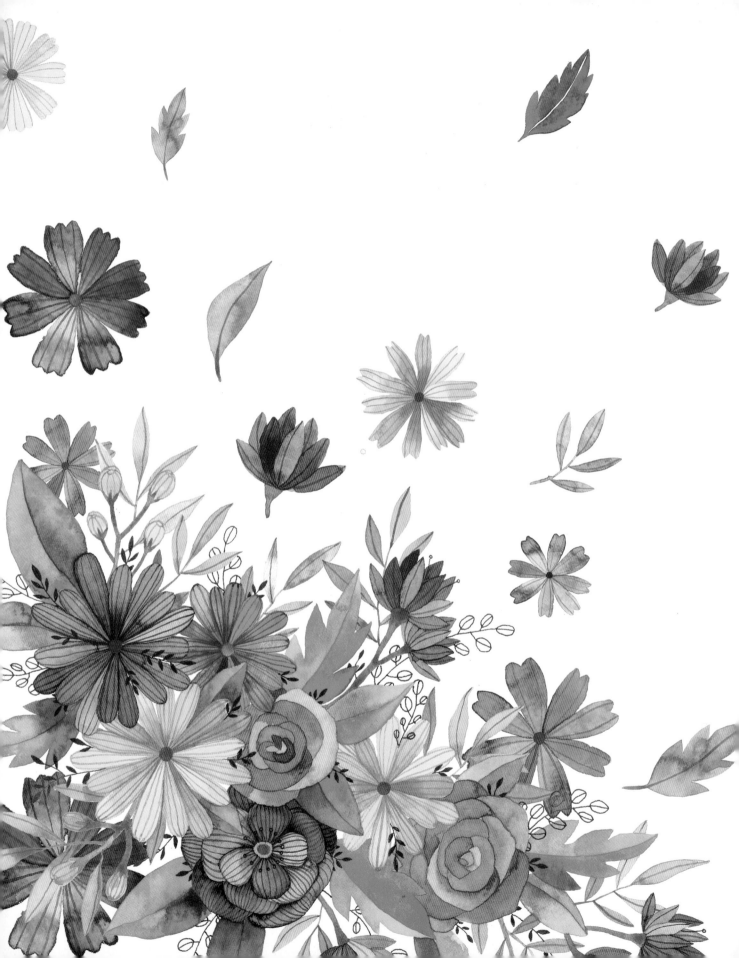

第 3 章

花与叶

　　花与叶是大自然最伟大的礼物。几个世纪以来，艺术家们以不同的形式和媒材对它们进行了诠释。有许多表现这些美丽"礼物"的绘画形式：写实的，抽象的，半抽象的，写意的，等等。在这一章中，我将教大家几种不同的花卉和树叶的绘画方法。试一试，看看哪一个最适合你的个人风格。

研究叶子

当我们画树叶时，我们倾向于想象简单的眼睛形状的树叶，但是当我们仔细观察大自然，其实有几百种不同的形状、样式和颜色的树叶，等待我们去探索。这项练习将帮助我们，甚至是有经验的艺术家们，通过观察来探索绘画树叶的可能性，将新技能付诸实践或提炼出自己的风格。

下面是不同类型叶子的照片。选择一些作为灵感，或者在大自然中散步，捡起一些属于你自己的叶子！

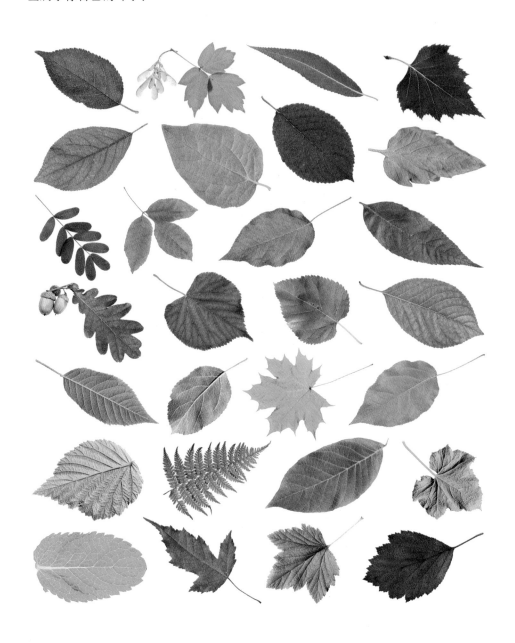

1 选择叶形后，从绘制简单的轮廓开始。让你的图纸保持铅笔印最轻和尽可能干净。当你在一幅画上绘画时，你将无法透过透明层抹去铅笔标记。

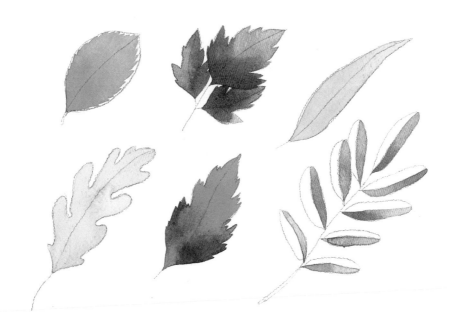

2 画出第一个水彩图层。这里有件事需要注意，因为我们将在这些初始层上继续添色，所以需保持它们一定程度的透明。看看我是如何用线在第一片叶子上刻画轮廓细节的，这很重要，因为有时候你只需要让你的水彩笔沿着最初的铅笔线稿填满就行。

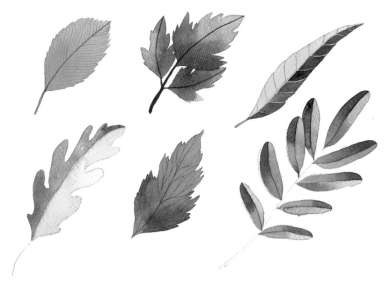

3 第二层才是真正开始增加深色。在一些树叶上，我用更深的颜色在之前的图层上画出了树叶的纹理，这样真的好看多了！当然，你也可以使用更浅的颜料，在负形区域完成细节描绘。我在第三和第四片叶子上用了这个技巧。这意味着你需要先把整片叶子都涂好颜色，除了你想要透出来的颜色（在这种情况下，我们希望淡黄色层被保存下来）。在画两片紧挨着的叶子时，我还得等着旁边一片树叶先干透，这可以防止一种颜色渗入另一种颜色。

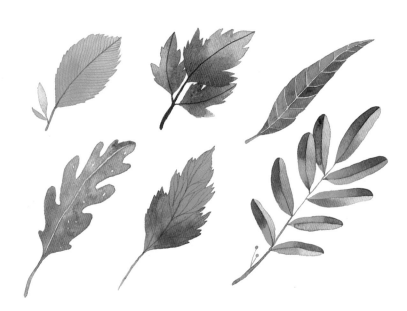

4 添加最终细节。这里有一个有趣的小贴士，就是留下一些小的"窗户"，或者说是不涂色的区域，给出一些纹理（见第四片叶子）。我还在叶梗上加了一些小树枝和树叶，这只是为了好玩有趣。我强烈建议你去找到一些真的叶子，然后用这些基本的绘画技巧和实验，让它们成为你自己的叶子。

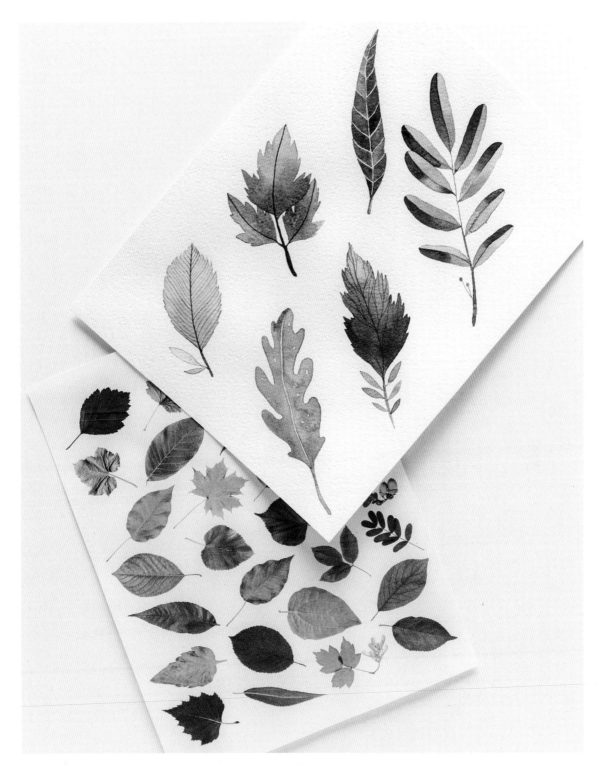

让我们一起来看看，与真正树叶的照片相比，这些彩绘树叶的研究是如何进行的。

添加细节：结构化雏菊

一旦你在透明度和渐变练习中掌握基本规律，并对画细线更有信心之后，你可以把你已经掌握的简单的水彩原则运用到这个主题中。

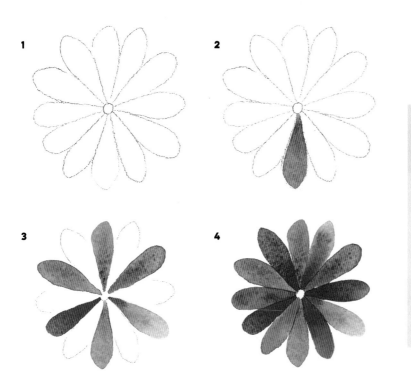

笔画技巧

一旦你的铅笔痕迹过重，就没有办法抹去它们。所以你的画要保持铅笔印最轻和干净，只把它们当作向导。上颜色时，你可以轻微擦除铅笔痕迹，或者用水彩笔沿着铅笔线稿填满即可。

1 轻轻地画一个简单的雏菊形状。从中心的一个小圆开始，然后在它周围画花瓣。为了保持形状的平衡，首先画出顶部和底部的花瓣，然后填充其余的花瓣，在两边各加一片花瓣。尽量让你的铅笔印轻一点。

2 开始画花瓣。使用你在"色彩渐变练习"（参见第32页）中所学到的知识，用有趣的方式来做：从中心开始先画一个较深的颜色，然后逐渐加水，直到到达花瓣的末端。

3 继续画花瓣，跳过你刚画完的邻近的那片花瓣，这样就能保证它们的颜色不会互相渗透。

4 当第一轮花瓣完全干了，把剩下的填补上。在这里你可以玩一玩色彩：举个例子，用几种不同的粉色或者红色，在一朵花上绘制好看的色彩组合。

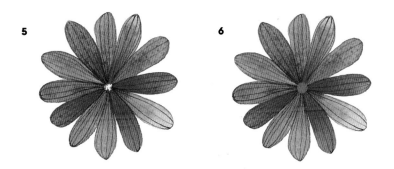

5 确保所有花瓣都完全干透，然后我们将在上面增添一些细节。使用你最细的笔刷，勾勒出每朵花瓣一样长的线条。这将给这朵花一种体积感，并将所有图层统一到一个简单的形状中去。

6 最后，给雏菊的中心涂上颜色。

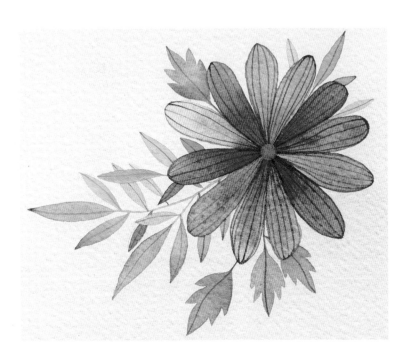

尝试添加一些简单的树叶或画一簇雏菊。你会惊讶这朵简单的花居然能那么美丽！

创造性挑战

- - -

实验画出不同的花瓣形状，右边是一些例子。你能想象出自己设计的雏菊花瓣或者类似的花吗？

写意玫瑰花

　　写意技法在绘制花卉时很流行。让含水量大的颜料在写意形态中流动，创造出如微风中摇曳的花卉，不仅作品是华丽的，而且绘画过程极其放松和有趣。

　　这个练习中呈现的玫瑰是这个风格里面非常经典的一个例子。建议你多试几次。注意，你的圆头画笔的尺寸决定了你的玫瑰形状。用不同的颜色组合在一起玩一玩。这种风格你越尝试，就会获得越好的效果。

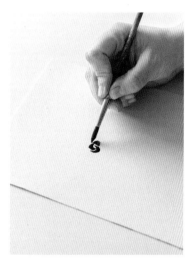 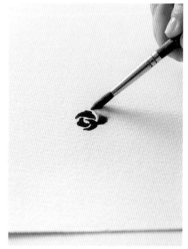 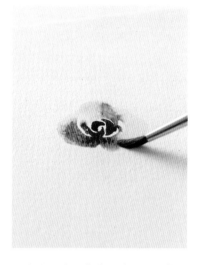

1 用圆头画笔蘸取一层浓厚的颜料。画出一个简单的，由三个嵌套的小半月形组成的玫瑰花蕾。

2 用干净的水把笔刷冲洗干净，然后轻轻地擦在布或纸巾上，以确保它画到纸上足够湿润，但又不会太多水。把画笔的尖端放在玫瑰花蕾的中心，从玫瑰花蕾上蘸取一点颜色，然后开始在花蕾周围作画。

3 在这一步，你的画笔应该以较平的角度放置。此时，画笔的宽度将创造花瓣的形状，用笔尖在玫瑰花蕾的周围吸出颜色，这样可以创造一个很好的晕染效果。

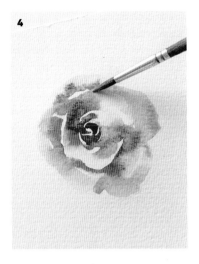

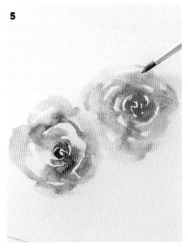

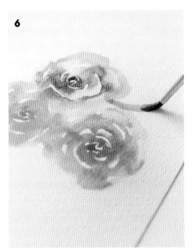

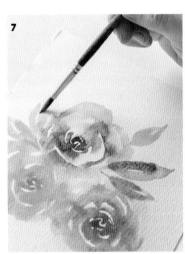

4 继续按你的方式画出玫瑰花外围的花瓣，直到你拥有一个好看、完整的玫瑰花形状。试着不要画得太完美。大自然有独一无二的造型，你的玫瑰有一点不对称或不规则都是可以的。当你的颜料还未干时，试着加入另一种相近色的颜料。我在粉红色的玫瑰上加了一点橙色。

5 你的第一朵玫瑰完成了！接下来你得尝试去设计构图。在第一朵玫瑰旁边继续画第二朵玫瑰。记住，水是作品的组成部分，所以如果你的新玫瑰颜色渗入到你的第一朵玫瑰，那也没关系啦！

6 完成了三朵玫瑰！这个三角形构图总是看起来非常棒。再加些叶子，圆头画笔会创造出完美的尖形叶子。蘸取一些绿色颜料，把画笔平放在纸上，然后笔直地抬起来画，就可以得到一个漂亮的形状，最后用笔尖去完成树叶的尖。

7 在你的玫瑰周围画上深浅不同的绿色叶子。

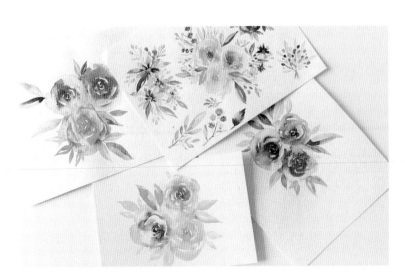

　　这里有一些其他写意水彩玫瑰的范例。试着添加一些细节，比如简单的浆果，或短小的线条和白色的圆点，以获得额外的魔力。或者使用之前学过的树叶绘画技巧来创作花瓣。用你的画笔和你的想象力一起来完成这项工作吧！实验，实验，实验！

绘制一束花

现在，你有了一些画不同花朵和树叶的创意，是时候来创建我们的第一个构图作品：一束美丽的花。

在这里，我们将仔细学习一个大幅构图作品是如何创建的。当用水彩画画时，记住层次和顺序是很重要的。你总是要从浅色开始，然后不断深入。

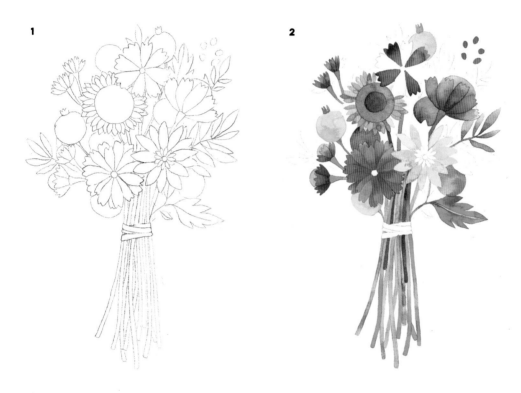

1 首先画出花束的轮廓。尽量保持草稿越简单越好，花朵细节将在稍后一层层上色时添加。

2 开始画第一层。请记住，当你在等待某些区域干燥时，最好是整体去思考你的构图，就像我们在画雏菊时一样，站在一个更大的角度去看。例如，在转移到茎部之前，不要把注意力完全集中在画向日葵花瓣上。从一根茎开始，然后去画向日葵的一片花瓣，依此类推。这样可以让这个区域在绘制其旁边的形状之前干燥。这也将防止颜料从一个形状渗到旁边一个区域。这也是我们整本书经常用到的水彩技巧。

3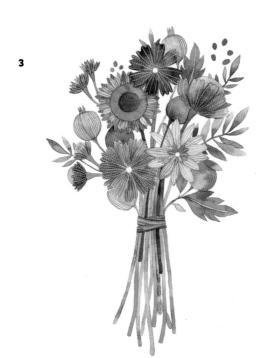

4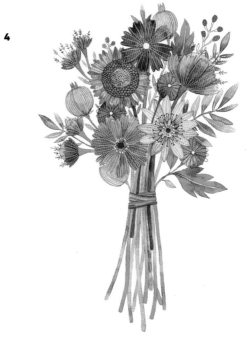

5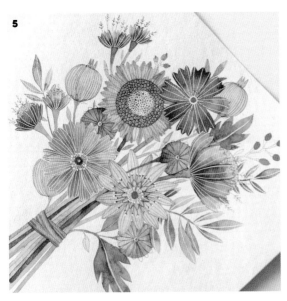

3 基础层已经完成，现在我们来添加细节！这一直是我最喜欢的部分。这时你看到你的画的颜色融合到了一起，现在开始把它们"绑"在一起。在这里，我同时使用了水彩颜料和白色墨水增加了细节。如果你感觉把线条画得平顺和好看仍然有困难，那就先暂停一下，回到之前的细节刻画练习（参见第34页）。它们真的会非常有用！

4 用钢笔或记号笔画一些额外的细节是很有趣的。这种混合风格可以使我们的绘画更有趣，也可以让我们添加更多的细节元素。在这个例子中，我用了一支黑色的针管笔，但是你可以用你所拥有的任何物品进行实验。我极力鼓励大家用现有的物品进行实验和玩耍。这里没有规则！

5 最后是装饰！这一步是可选的，但的确很有趣。我用金色颜料装饰我的花朵，并用胶水和钳子把一些小钻石放在了我的花朵中心。

扫描提示

- - -

　　如果你打算扫描你的作品（参见第44页），在添加装饰物之前，请务必执行此操作。金属不容易扫描，莱茵石的厚度也会妨碍你的扫描仪工作。

花与叶的创意卡片

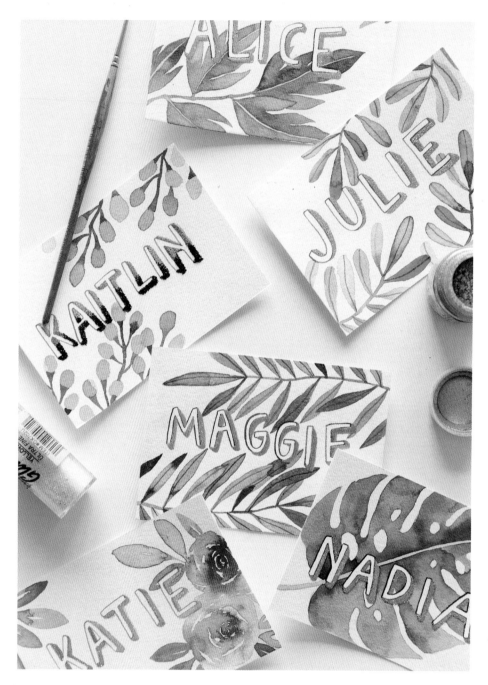

　　我非常喜欢邀请朋友来聚会，并且为朋友们制造特别的惊喜，比如这些有趣的、热情的卡片，上面还有着闪闪发光的名字和金色的粉末。

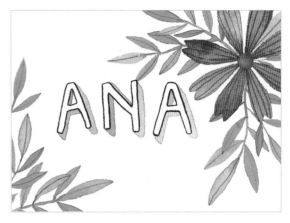

1 先选择一种有特色的人名字体（第120页给出了一些想法，请参阅）。在上面添加一些树叶。

2 用你的水彩上色。我计划在字母阴影区域添加了一些金色的细节，现在先把它涂成了柔和的赭石色，这样背景颜色就会和金色的装饰搭配起来。

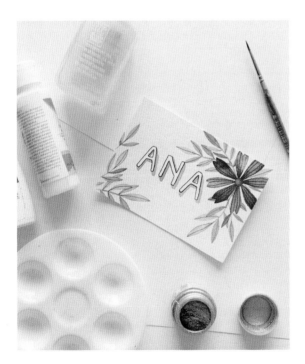

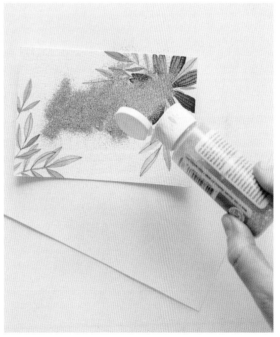

3 等待水彩画完全干透。使用水彩笔将一些稀释的胶水涂抹到字母区域。稍稍用水稀释过的胶水或黏合剂是有效的，这会让你更好地控制你要填充的区域，你的闪光金粉也会在纸上贴合得更好。

4 等待几分钟的时间，让涂过黏合剂的区域干一点。然后在这个区域轻轻涂上精致的闪光金粉。至少等待一个小时，让黏合剂完全干燥，如果你有耐心的话，甚至可以等上一个晚上。

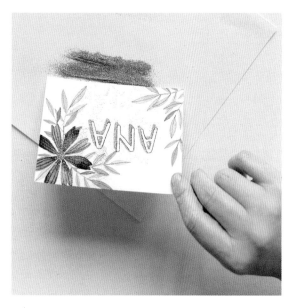

5 把剩余的金色粉末轻拍到一张空白纸上。（我喜欢回收这些东西）

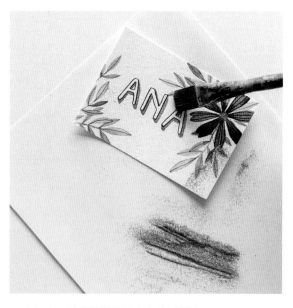

6 用干净、干燥的刷子刷去多余的粉末。

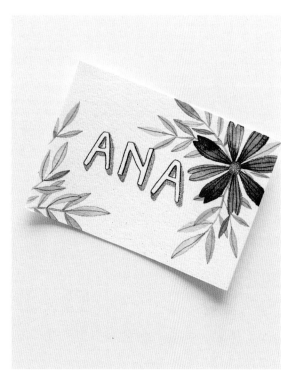

7 现在你拥有了一张美丽的植物卡片！

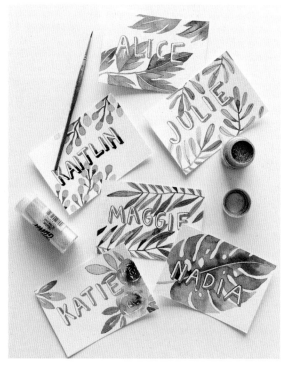

8 重复刚才的步骤，为你的来宾们做出不同样式的卡片。

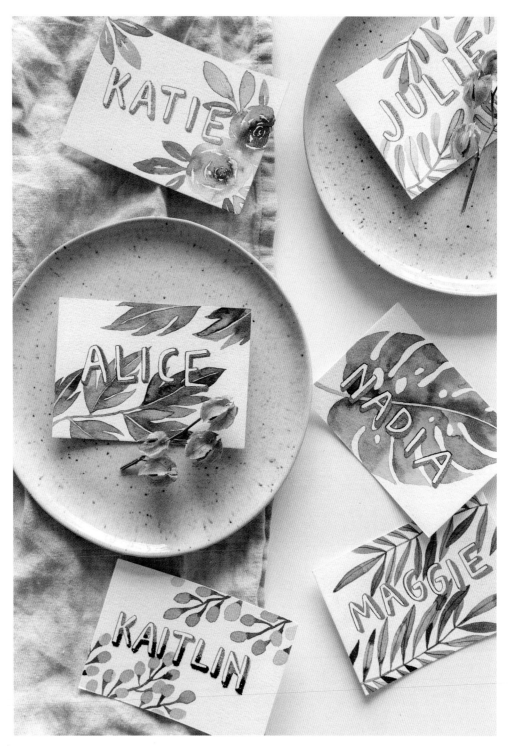

9 把每一张名字卡片放在盘子里，或者使用名片夹来布置桌子。这是一个特殊的细节，会让你的朋友和家人发自内心地感激你，甚至想把卡片带回家哦。

变奏曲：花卉和树叶卡片

植物主题是无穷无尽的！你能想出更多的概念吗？以下是一些创意：

一场优雅的晚宴是什么样的？只使用黑色水彩颜料或者墨水、精致的树枝和衬线字体样式来挑战一下自己吧！

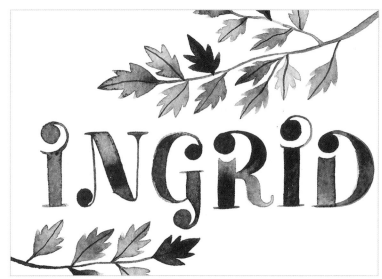

或者一个有趣的粉红色和绿色的仙人掌概念？这可能是工作聚会或者某个孩子生日聚会的好创意。在这里，我们使用和之前范例中相同的字体，但是把金属颜料替换为亮粉色。

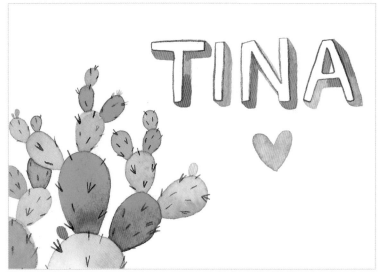

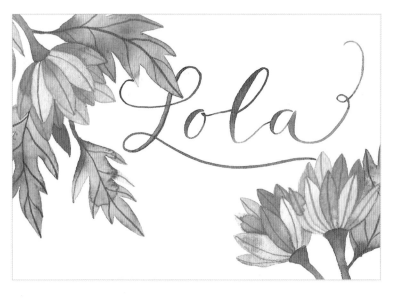

另一个创意是一个异想天开的名字卡片，是为了和你最亲密的朋友一起度过一个有红酒、奶酪的下午茶的时光。使用柔和的薰衣草色调，或黄褐色来刻画叶子，再加上美丽的、带着空气感的字体。

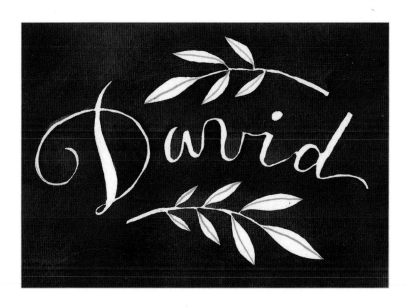

为了制造一个给人留下深刻印象的晚宴，来准备精致又简单的席位卡吧。我画上了树叶，并用铅笔写上名字，在其余部分用深色调，以获得更黑的效果。

这些都是你可以为你的生活增添惊喜的东西。想一个主题，然后为你的来宾们设计一些小艺术品。他们一定会欣赏这些体贴的、个性化的、手工制作的小细节，而且他们可能会在结束后把他们的名字卡片带回家作为纪念！

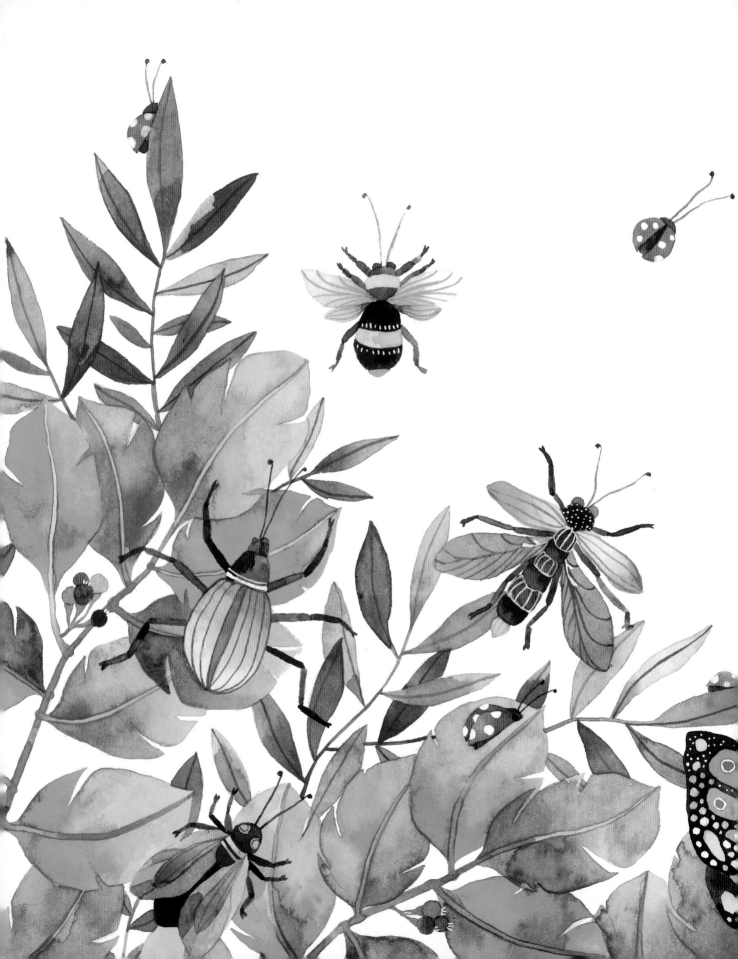

第 4 章
蝴蝶和其他小昆虫

- - - - - -

在本章中，我们将探索绘制昆虫的不同形式和风格。画小昆虫是如此有趣的主题。举例来说，我一直认为蝴蝶是跳舞的花朵。本章将介绍一个非常实用的线稿临摹的小窍门，即当你在画那些复杂的线稿时，你可以用到它。

打线稿的窍门

对一些人来说学习打线稿很吓人，我非常理解！我认为，最好的获得灵感的方法就是真正地观察来自自然的真实照片或元素，然后添加一点个人风格。你可能还没有这样的感觉，别担心，我有一个非常好的线稿临摹的小诀窍给你。我的目标就是让你持续进步，不让那些令人生畏的造型问题阻碍了你。

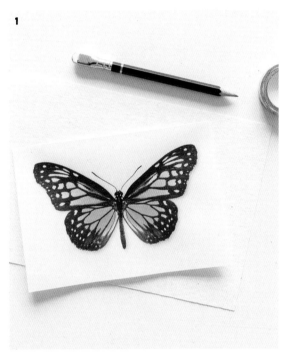

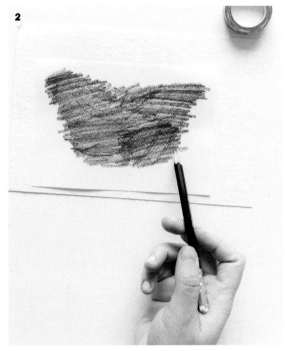

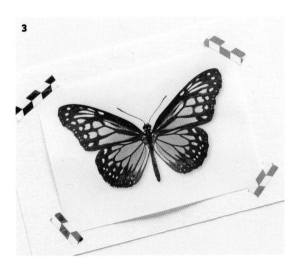

1 找一张你想画的照片，然后打印出来。

2 将你的打印件翻面，用铅笔在背面把画像涂鸦出来。一支较软的铅笔或一支B号铅笔是最好用的。你的涂鸦色需要足够深，这样它就可以很好地进行转移。

3 把图片放在你想要让作品呈现的位置上，然后用胶带贴住边缘，使它固定在位置上。我喜欢用和纸胶带，因为它可以把纸固定在原处，而且在结束绘制后，可以很容易地把和纸胶带撕下来。

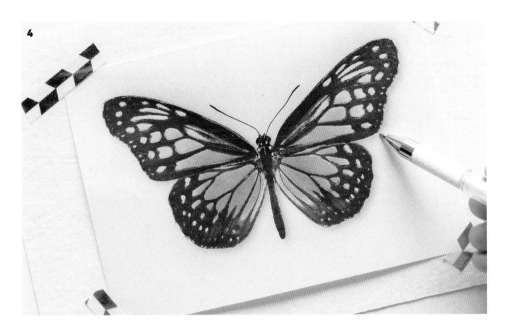

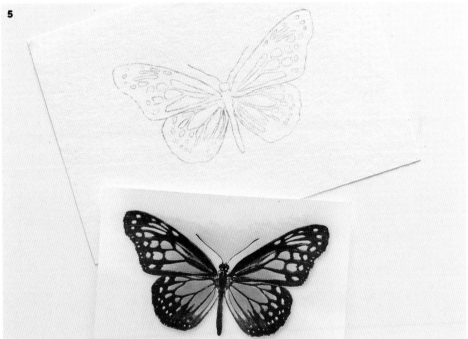

4 用一支圆珠笔或中性笔，在图片上勾出你的蝴蝶或其他小昆虫的轮廓。你可以拿起你的画纸的一个角，来看看是否遗漏了什么细节。

5 就这样！拿掉打印出来的图片，一幅完美的蝴蝶或其他小昆虫线稿就呈现在纸上了。

蝴蝶的造型

这一节将展示如何从上一节蝴蝶的线稿上开始画，添加蝴蝶张开的翅膀，以及各种姿势动作。

张开翅膀的蝴蝶

本教程画的是一只经典的帝王蝴蝶，但是你可以使用该技术来绘制任何形状、大小、样式、颜色的蝴蝶。

想要完美必须耐心

- - -

在使用水彩时，关键是要找到合适的节奏，这样不同区域的颜料就不会互相渗透。当我们想要创造出独立的元素时，让临近区域干透后再画是至关重要的。

1 浅浅地画一只蝴蝶的铅笔轮廓。你可以使用图片作为参考，也可以使用第68页所示的线稿临摹小技巧。

2 用橙色到黄色的渐变色（参见第32页）绘制顶部双翼。

3 等待顶部双翼干透。用相同的渐变晕染为两翼上色。

4 等彩色层干透之后，　在蝴蝶上翼用黑色水彩颜料或黑墨水，填涂铅笔勾勒出的花纹。这两种媒材都可以用，但如果你使用的是黑色墨水，它会呈现更不透明的效果。试一试，看看你更喜欢哪一种。

5 画出另一侧蝴蝶上翼，记住要画出所有的形状，包括那些小圆圈。如果你在这一步感觉有点不稳，那么精准度的练习（参见第36页）会给你信心的。

6 等到蝴蝶的上翼干燥后，将下翼涂上颜色。

7 用与翅膀相同的黑色颜料或墨水填充蝴蝶的身体和触角。

8 用白色添加细节。我喜欢用白色墨水，但你可以用中性笔、丙烯颜料或水粉颜料做试验。如果你手头没有这些材料，那就用你有的媒材去做吧。沿着翅膀边缘画一些小点，可以为画面增添更丰富的视觉感，使你的作品看起来更生动。

1

2

3

4

5

6

7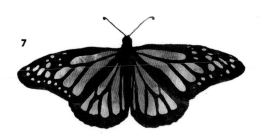

8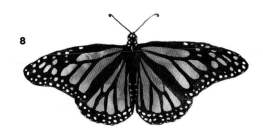

在动的蝴蝶

现在你已经知道怎么画蝴蝶了，这里是一些你可以尝试的不同风格和不同姿势的蝴蝶范例。我们还可以在色彩和绘画方法方面进行实验。

1

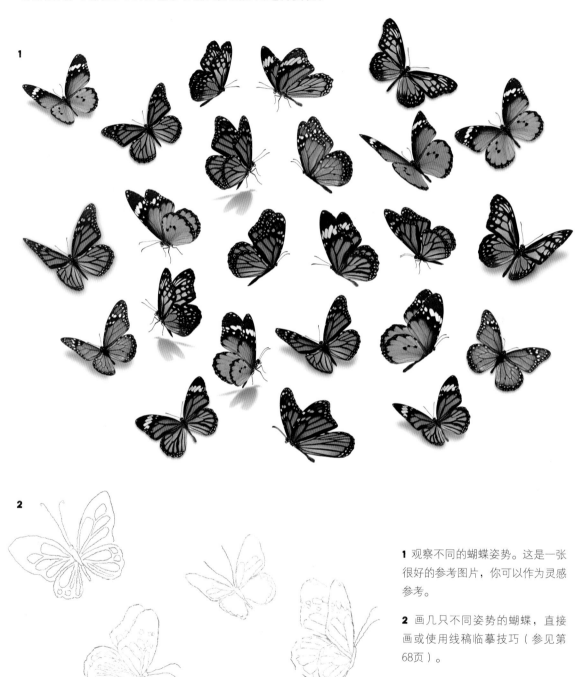

2

1 观察不同的蝴蝶姿势。这是一张很好的参考图片，你可以作为灵感参考。

2 画几只不同姿势的蝴蝶，直接画或使用线稿临摹技巧（参见第68页）。

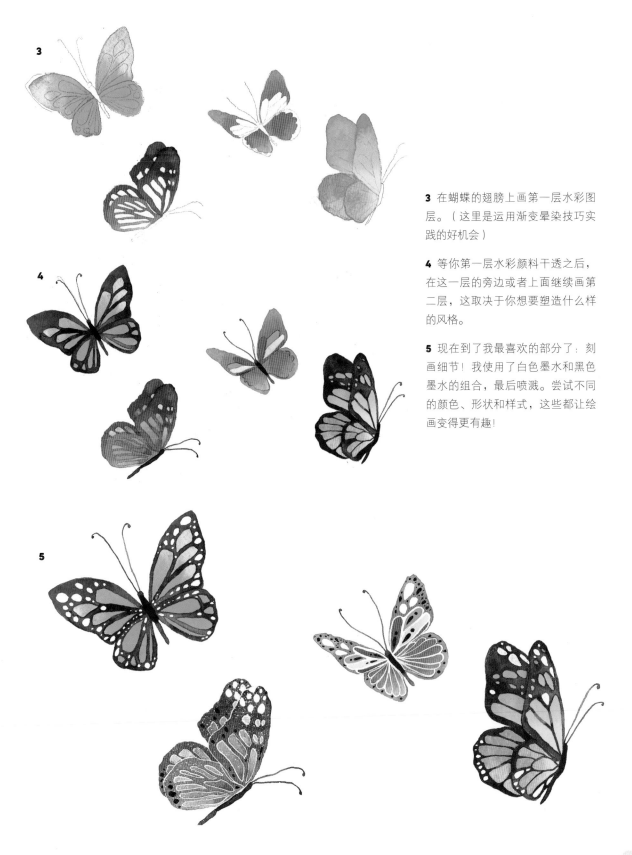

3 在蝴蝶的翅膀上画第一层水彩图层。（这里是运用渐变晕染技巧实践的好机会）

4 等你第一层水彩颜料干透之后，在这一层的旁边或者上面继续画第二层，这取决于你想要塑造什么样的风格。

5 现在到了我最喜欢的部分了：刻画细节！我使用了白色墨水和黑色墨水的组合，最后喷溅。尝试不同的颜色、形状和样式，这些都让绘画变得更有趣！

瓢虫

瓢虫是我最喜欢画的昆虫之一。它们实际上比你想象的还要多才多艺。通常，当你想到一只瓢虫的时候，你会想到一个简单的红色圆圈，上面有黑点，但是这只可爱的瓢虫还有更多的东西！它们会飞，它们有不同的姿态、翅膀、颜色和斑点。你可以参考下面的照片。

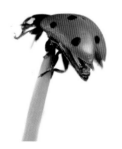

1 首先只画瓢虫的轮廓。斑点将在最后用颜料进行添加。

2 开始上水彩图层，试着用不同的粉红色、红色和橙色混合起来上色。像往常一样，记得等一只翅膀干了之后，再画旁边那只。

3 画上斑点就差不多完成了。你可以用不同形状、大小和颜色的瓢虫组合起来。我用墨水把一些点画成了黑色，还有一些用了白色。

创造性挑战
• • •

画一排瓢虫作为你艺术作品的边框是一个非常棒的方式。或者，把瓢虫添加在画纸的边缘，作为邀请函、信笺，或者是笔记本的一个甜蜜补充。

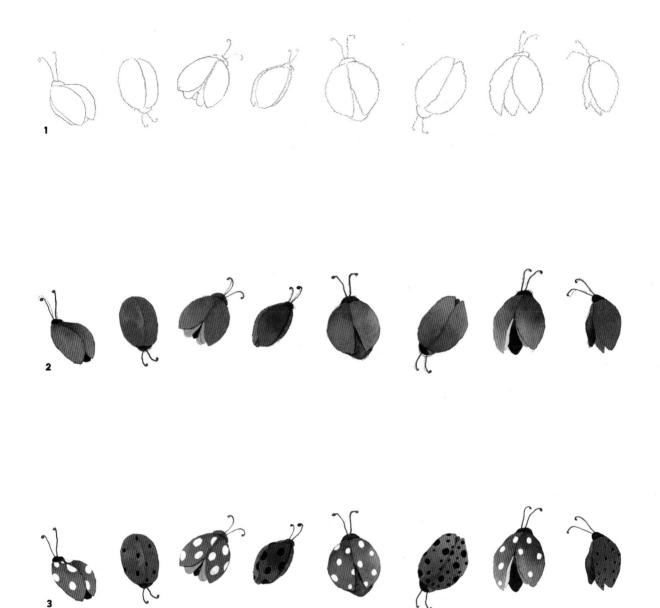

甲壳虫

以下展示的昆虫作品，会教你如何用色彩和想象力画出。

以下几种是我个人画过的甲壳虫的原始照片，你可以以此为参考，也可以自行选择你喜欢的昆虫类型去作画。

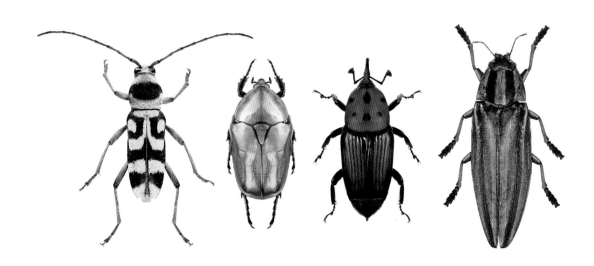

1 在画甲壳虫轮廓的时候，最好的方法是观察其形状的细节。一般而言，画好甲壳虫的腿和触角这类简单的结构，会让我们的插画作品看上去好很多，并且会对将来画昆虫有很好的参考作用。

2 画好甲壳虫第一层颜色，等待其干透后，再开始画第二层。我在这里用实验和增加个人装饰的方法玩转颜色。

3 在完成前，再添加点修饰性的细节，我个人更偏向于用纹理和白色水彩来润色，让画面上的点、线、面达到一个完美的融合。

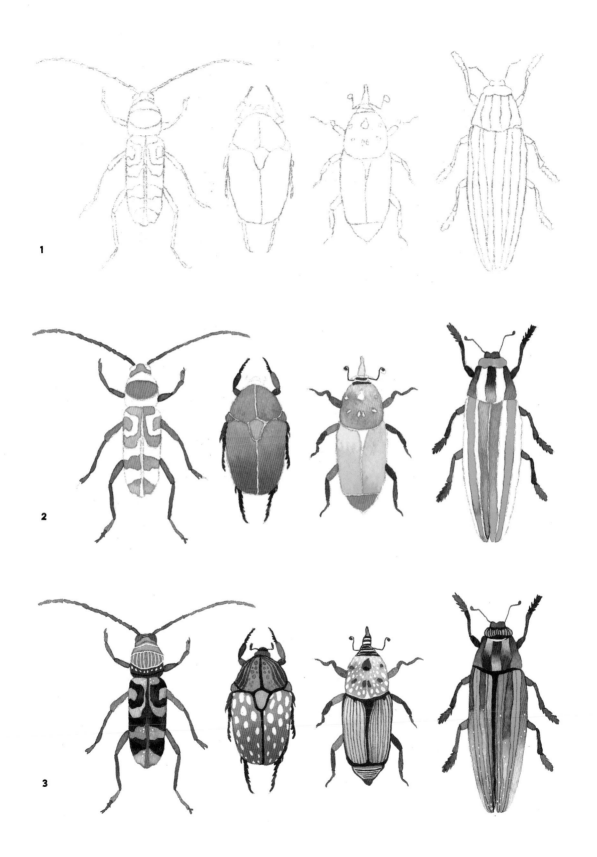

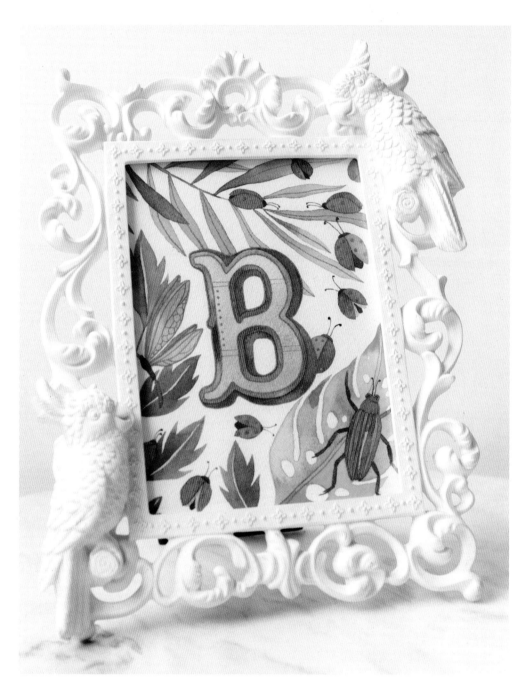

昆虫元素很适用于孩子们的主题。可以和孩子一起尝试画一张有昆虫元素的邀请卡。

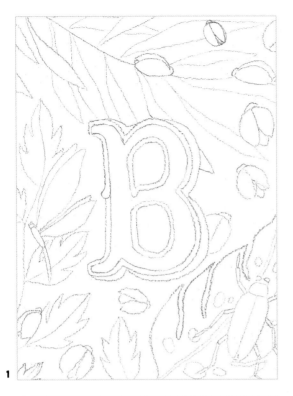

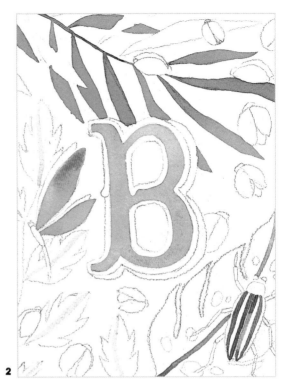

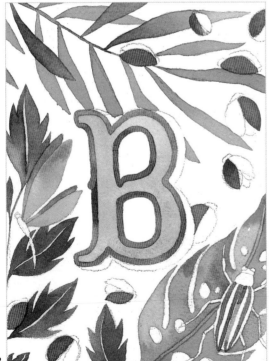

1 先画一个巨大的数字或者字母，在这个范例中，我画了字母"B"，再在字母周围画上了不同的甲壳虫和植物的轮廓。

2 画第一层水彩层。这里有个小诀窍，在等待水彩层干燥的时候，可以用其他颜色画周围。

3 第一层水彩干燥后，继续用水彩填充其他的截面。你会发现，在等待颜料变干的过程中，我们的耐心是如此必要。在这个过程中，水彩的干燥过程是很重要的。以字母"B"为例，如果蓝色的部分没有干透，粉色的水彩边框就会渗入蓝色部分。

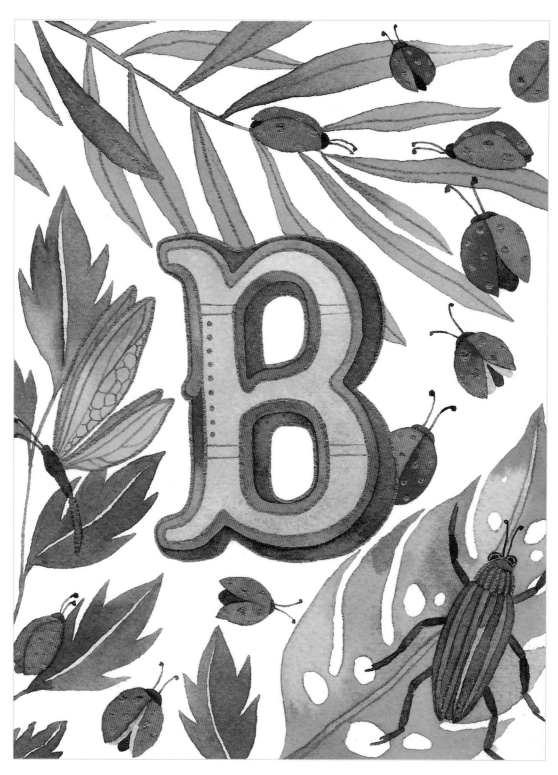

4 可以一边上色，一边在色块中添加细节部分。

5 用金色或金属色来填充瓢虫背部的点以及其初步的轮廓。
等水彩完全干透后，就可以用一个有趣的相框来展示作品了。

搭配邀请函
- - -

　　如果你用你名字的首字母作为邀请函的一部分，你可以画一
个水彩边框搭配，设计一个独一无二的邀请函。扫描之后，在
Photoshop软件里添加文字，你想要多少份打印出来就好！

进阶版：昆虫元素在祝贺信中的运用

这里有一些可以把小昆虫运用到你的设计作品中的点子。

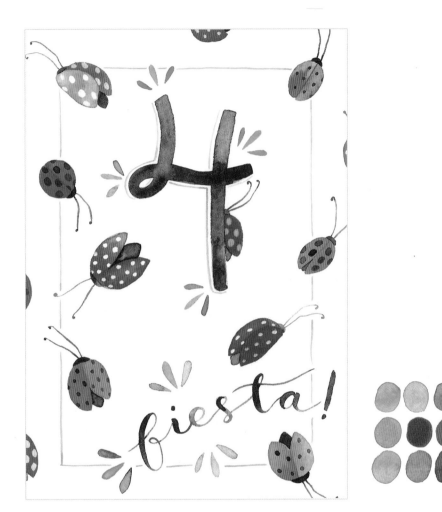

生日请柬。瓢虫整体的色调是明亮、有趣和甜美的。无论你是四岁还是四十五岁，你都可以将最完美的小虫运用在以花园派对为题材的邀请函上。按照你学过的教程（参见第78页）做一个新的构图。在画纸的中上部画一个大数字，在其周围画上瓢虫，完成之后将作品扫描成电子版，并打印出来作为一份个性化的邀请函送给你的朋友们。把派对详情写在背面，或者将一张水彩纸对折，将邀请函的信息写在内页里。（参见第103页上的内容）。

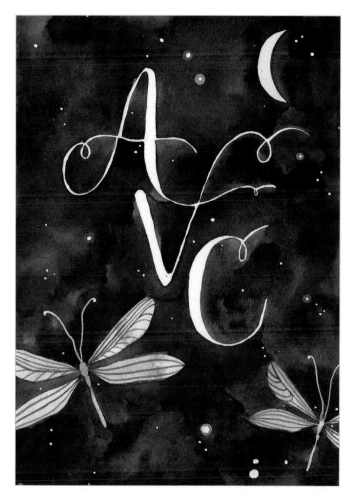

萤火虫图案。运用首字母缩写的方式来庆祝一个特别的时刻，或者纪念你生命中重要的人物。这里，我用了"AVC"三个首字母（巧合的是，我未婚夫和我名字的首字母是一样的，所以我用了这三个字母作为婚礼的logo），我们的婚礼是在墨西哥城一个充满萤火虫的冬夜举行的，那天很浪漫，很有童话色彩，让我一生难忘。

像这个以深色背景为主的请柬，可以先画浅色的元素，比如图示中，可以先画萤火虫和月亮。等待这些形状干透后，再用深蓝色的水彩颜料画其余的背景部分。你可以用白墨水最后再把字母形状描一下，让轮廓流畅。确保在做这个练习前先热身一下，这个技术需要你有一个稳定的手部控制力。

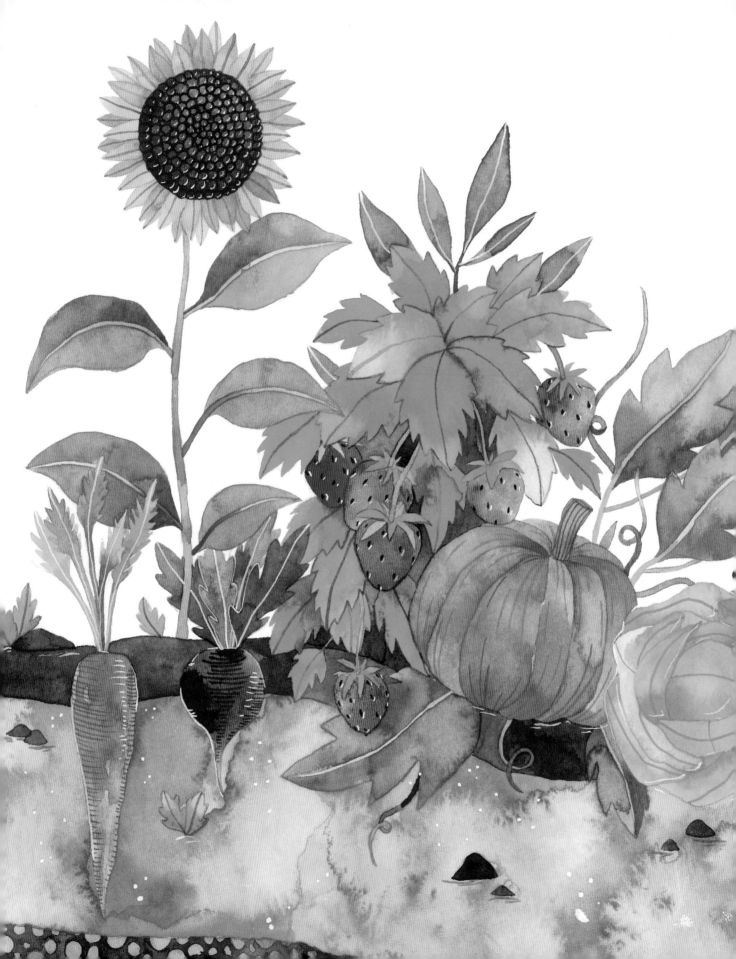

第5章
水果、蔬菜和坚果

‑ ‑ ‑ ‑ ‑ ‑ ‑

　　食物是我最喜欢画的题材之一。它们形状各异，纹理多样化，色彩很丰富，很适合用来画水彩。在本章中，我会教你如何运用不同的分层手法作画，本章重点在于运用白墨水在画面中增添光泽和纹理，让我们的画变得更加有趣、时尚和栩栩如生。

柑橘类

　　我们从不同种类的柑橘类水果开始——一个完整的橘子或柑子，一个柠檬，一片酸橙或柚子。柑橘类水果象征着夏天和新鲜，所以整体的色系为暖色调。

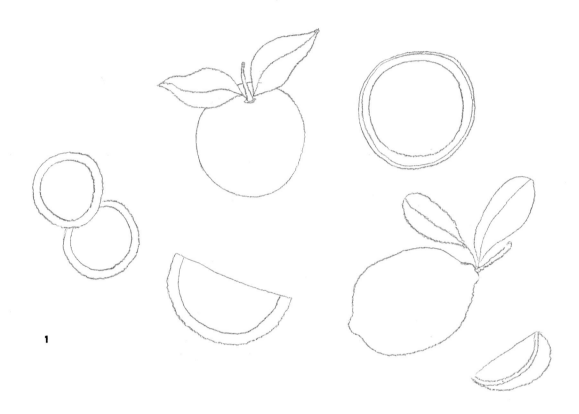

1

1 先画简单的橘子和柠檬形状。图例中画了一整个柠檬、橘子，以及柠檬和橘子的截面图。

2 先画第一层，最浅的一层。画的方法可以参照之前学的手法：从浅到深地覆盖。

3 继续画中间调，画的过程中保持恰到好处的松弛手法，特别是留意柠檬和橘皮的轮廓。

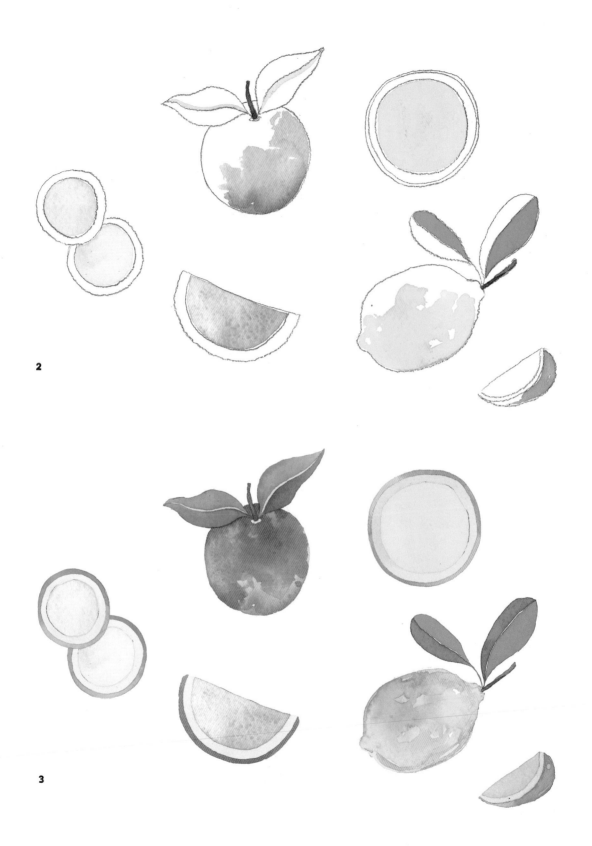

2

3

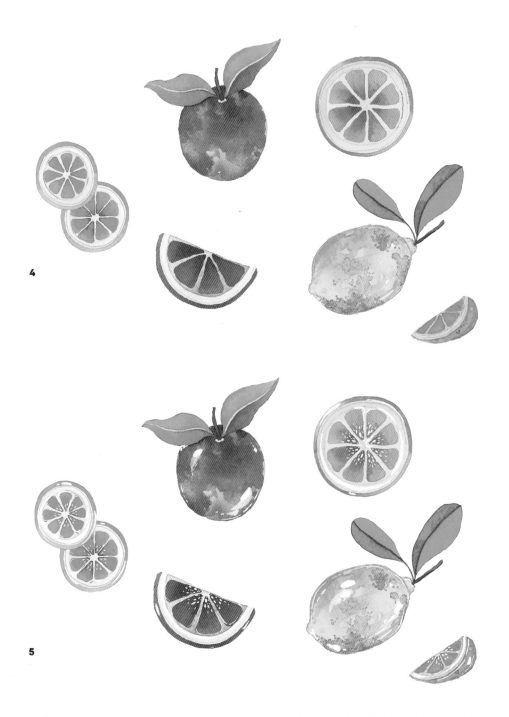

4 第二层，增加颜色深度、纹理和截面形状。随着水彩层的叠加，画面会变得更加明亮和醒目。

5 等画完全干透，再给橘子和柠檬添加光泽。这是最有趣的步骤，要多加练习和观察反射光的位置，不要画过头。用不同的画笔达到一种平衡，调整至完美的大小，再用白色水彩点缀细节，这样下来，水果会更写实。

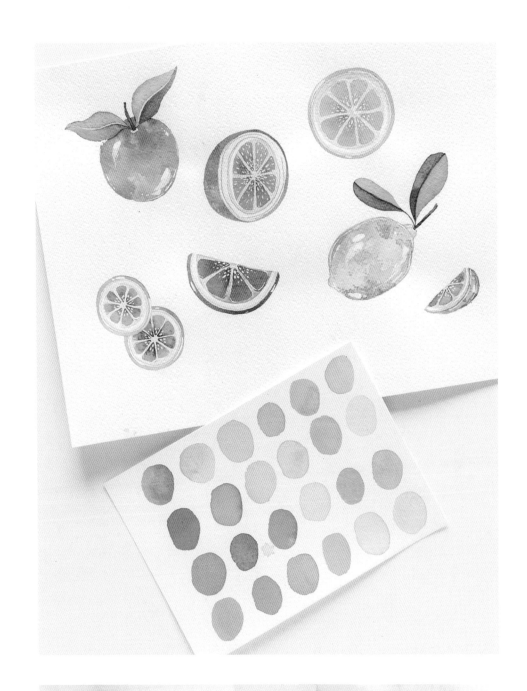

创造自己的调色板

● ● ●

 在画某件物品前，我喜欢创建一组色卡来找到我想要使用的颜色，从而寻找色彩灵感。这是我画水果画的技巧之一。

浆果类

　　浆果是我最喜欢画的水果之一。学习了本节，你会发现原来浆果可以画得很逼真。我保证，遵循以下简单的步骤，你会取得很大的进步！

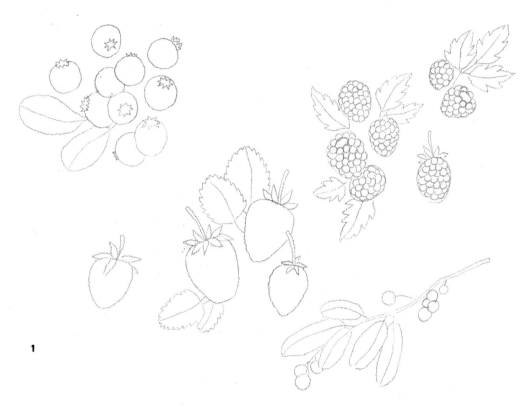

1

1 用铅笔画出各类浆果的轮廓。仔细观察真实的水果，从而获得最好的结果。有时候，我们的头脑对这些日常形状会有一个简单的印象，但当你看到实物时，会发现不易察觉的细节。在图例中，我画了蓝莓、草莓、覆盆子、黑莓和蔓越莓。

2 画第一个水彩区域。在画蓝莓和草莓时，在形状上涂上几层，增加纹理和颜色明度；在为覆盆子和黑莓上色时，分别填涂小圆圈，确保在你所有的圆圈周围都涂上水彩颜料，这样你就不必等到每一个圆圈都干了再在旁边上色。

3 继续添加水彩层。尽情地发挥想象力，用不同的色调，玩转你的色彩调色板，让你的作品呈现不同的透明度。

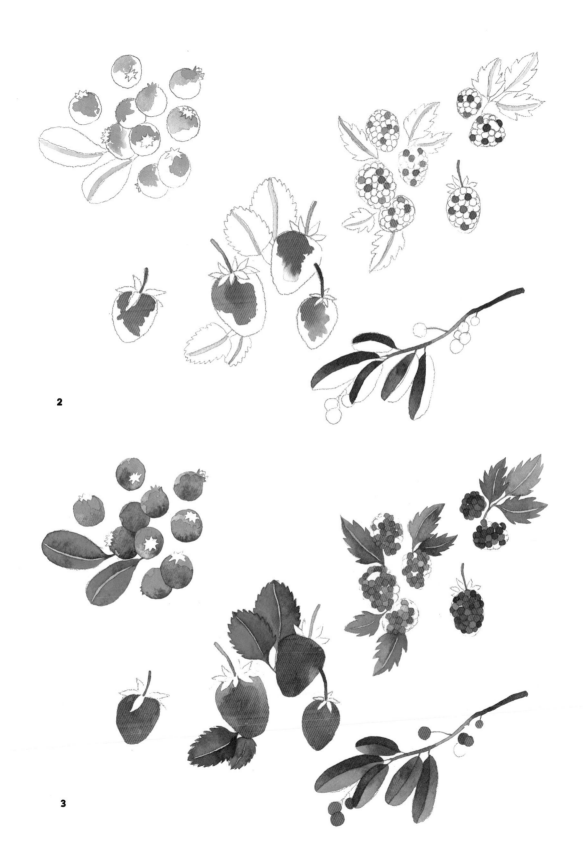

2

3

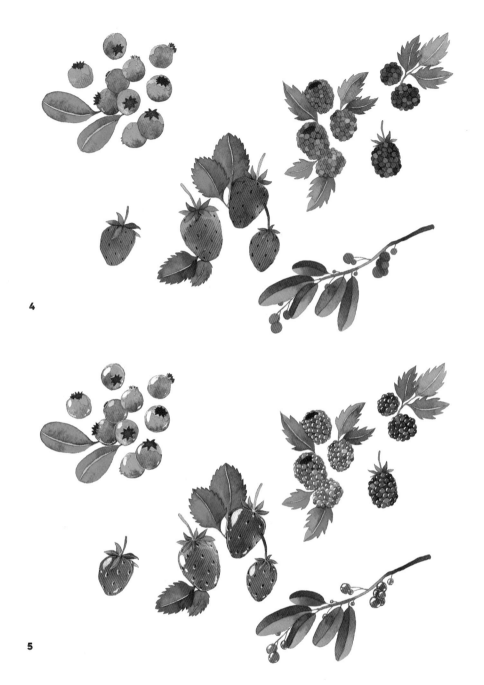

4 完成水彩层，剩余最暗的区域，是画蓝莓、覆盆子和草莓上面的小黑点。

5 现在到了画亮光的时候了！这个部分令人愉悦，因为它让我们的绘画提高了一个水平，同时又真的非常有趣。最重要的建议是，先选择一个画亮光的区域。在图例中，我选择在每个图形的左上角画光泽区域。确保画出自然的曲线，从而使物体更加自然、逼真。当然，我还会用非常细的水彩笔尖在特定的地方画一些轮廓线条，这仅限于某些部分，可以视情况而定，或者按个人喜好。

猕猴桃

在这部分，我们画一个对半切的猕猴桃。这个简单的形状是由圆弧状的毛茸茸的棕色表皮、绿色渐变果肉、淡黄色果心和中间黑色的种子组成。画这种水果，可以练习绘画的精确度、渐变晕染和细节刻画。

1 画一个大圆，里面再画一个小圆。圆圈不用画得很正很圆，可以画得稍微不规则，如此会让这个猕猴桃看起来更自然。

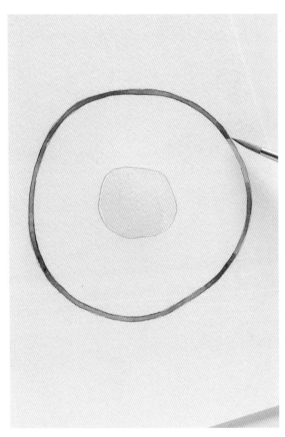

2 将内圈涂成浅黄色，外环涂成浅褐色。

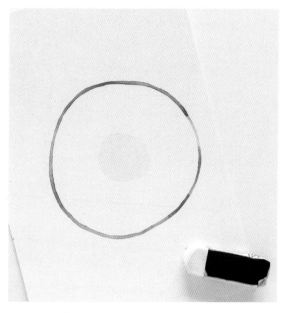

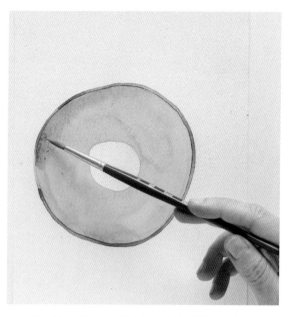

3 等颜料完全干透，擦掉铅笔痕迹。我习惯于边画边清理，所以这个步骤我可以省略。

4 用绿色晕染填充较大的区域，当色彩越靠近中间，外边缘会变得更暗，中间会变得更亮。

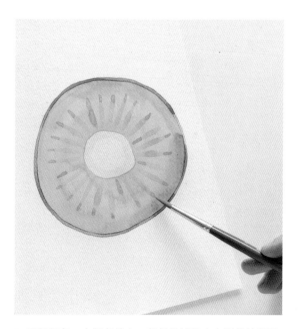

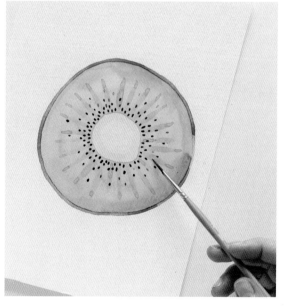

5 用深绿色，在绿色块上，轻轻松松地由中间往外延展笔触。

6 沿着相同的方向，笔触由中间向四周分散，画上黑色种子。中间的种子更聚集，越往外就越分散。

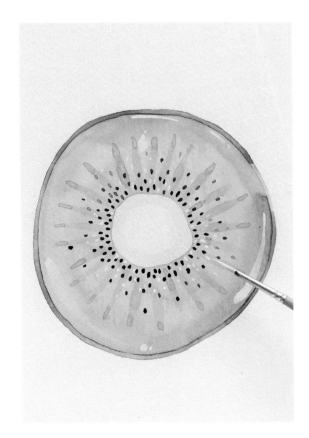

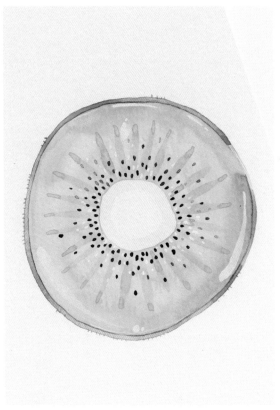

7 用白色墨水添加猕猴桃的高光。

8 在棕色轮廓周围画上几根细小的线，营造猕猴桃皮毛茸茸的真实感。

杏仁和豌豆

　　我选择杏仁和豌豆作为本教程的素材，因为这两者的构成元素可以让画者分开练习。在作画时，可以通过使用不同层次的透明度和不透明度来进行阴影练习，这个过程中等待相邻层的干燥可以很好地锻炼你作画的耐心。

1

1 从简单的杏仁和豌豆开始画。我画了两个豆荚和一些杏仁。

2 画第一个水彩层。这里要注意，第一层的颜色始终是最透明的，作画过程中如果想要保持画作的整洁度，水彩颜料必须涂在铅笔画的轮廓内。因为水彩一旦涂出边界，画上的铅笔痕迹几乎不可能擦掉。所以我的习惯是画轮廓时，尽可能将铅笔的笔触画得更浅、落笔更轻，或者上色的时候尽可能避开铅笔边界。

3 等第一层的水彩干透后，再继续画这个色块旁边的形状。我在一些有需要的地方擦掉了铅笔痕迹，但必须确保在此之前，第一层水彩已经百分百干透。在整个过程中一定要耐心擦除，不然你的画作很可能就会毁于一旦。是真的，我之前就有过这种情况。

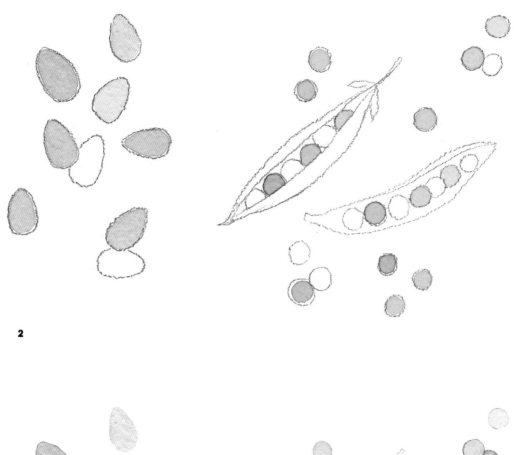

2

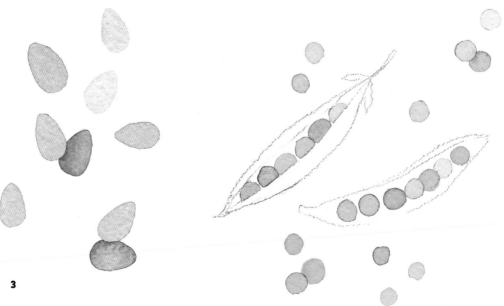

3

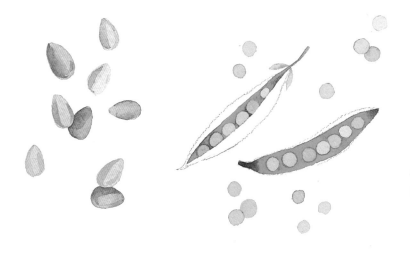

4 在等待杏仁、豌豆阴影部分干燥的同时，继续添加更深一层的颜色。

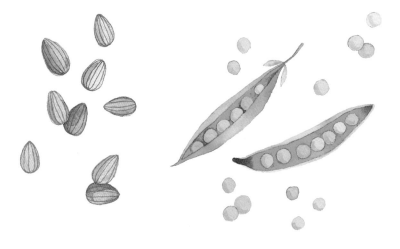

5 画上杏仁表面的纹路和豌豆最后的阴影层。

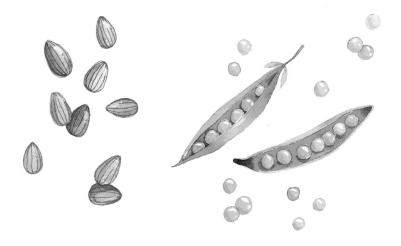

6 用白色墨水处理最后的细节部分（豌豆和杏仁的光泽度）。

大蒜和红洋葱

　　这部分将教你如何画两种根茎类蔬菜的技巧。这两种蔬菜在食谱中都是必不可少的。这两种形状可以用来帮助我们练习如何使用线条方向、添加光泽度和纹理，来突出物体的体积和细节。

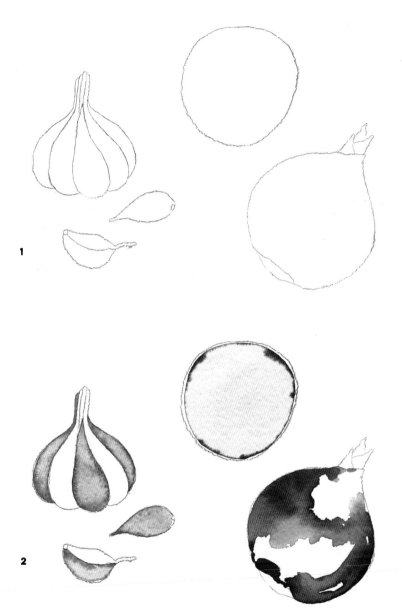

1 首先勾勒出大蒜和洋葱的基本轮廓。

2 对于大蒜，我们都知道每瓣大蒜都是分开的、月牙形的形状。所以我们需要分开涂蒜瓣，然后在蒜瓣轮廓内部边缘处上一点颜色。我把我的洋葱画成了紫色，你也可以更加大胆地用黄色或白色来代替。洋葱片的第一层，会用到水彩画中的湿画法。用浅洋红色（非常浅的颜色）先画一个圆圈，在干之前，用深色颜料在这个圆圈内部上色，之后就等着这两层完全干透。在画一整个洋葱的时候，先从它更亮的地方开始，画第一层水彩。

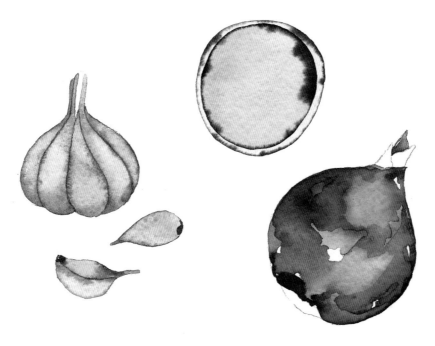

3 继续最后的步骤，确保你的第一层已经干了。

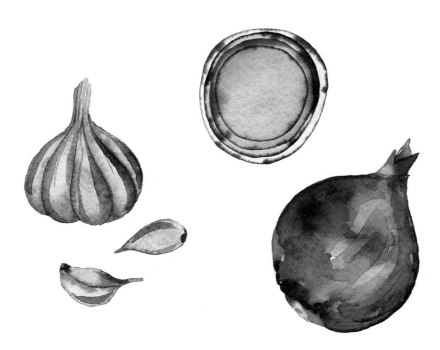

4 现在你的基本区域已经被覆盖，开始添加阴影。画洋葱片的时候，重复使用湿画法技法。

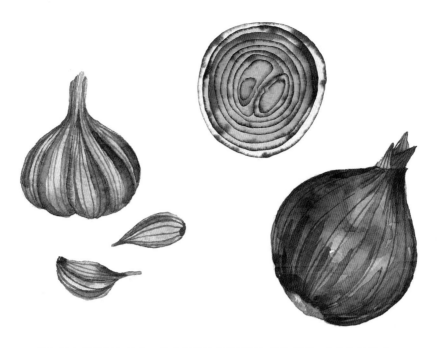

5 用最细的水彩笔添加细节。细小的笔触有助于增加物体纹理、方向和纵深感。

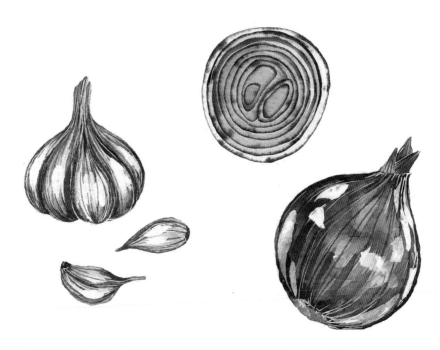

6 用白色墨水加高光。我用细线条和圆形的笔触两种混合来添加细节。

创意食谱

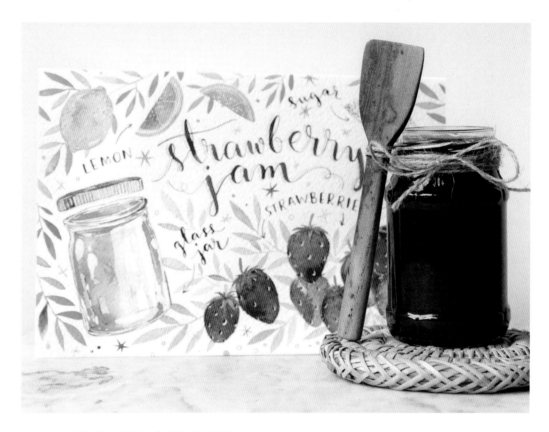

你有什么特别的食谱要分享吗?

用自己的表达方式制作一张贴心的食谱礼品卡吧。

这部分内容会教你如何画草莓酱的组成原料,当然类似的创意是无限的!

这里有个有趣的绘画列表可供你参考:

香蕉奶昔,鳄梨酱(参见106—107页),苹果酒,南瓜味饼干,自制格兰诺拉麦片。

你可以单独画单面的卡片,或者画双面贺卡,这些都可以扫描打印出来,作为礼物送给朋友和家人。

1 在一张水彩纸上，用铅笔轻轻地画一条水平线，把纸分成两半。步骤1展示了如何折叠纸张以及用哪些区域来设置卡片的布局。

2 用铅笔轻轻勾勒出你想要的封面上物品的轮廓，如果有需要，可以在物品旁边写上标签。尽可能减少铅笔的标记，让你整个画面保持干净。

3 给果酱原料上色，依旧是一层一层上色，记住，你是一层一层整体去画，所以最好是整体统一上色，而不是一次只画一个草莓。

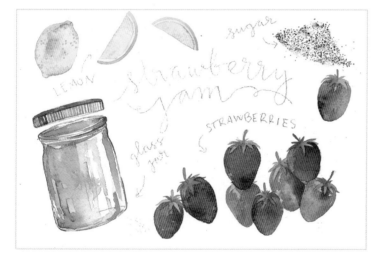

4 等第一层水彩干透，继续给整体上色，确保所有元素都覆盖了第一层颜色。

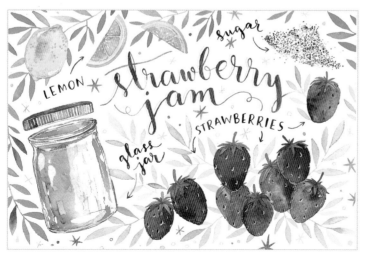

5 现在是最重要的部分：处理细节。一幅画的细节才是让这幅画完整和特别的关键。比如：草莓上面的小黑点、柠檬表皮纹路上的小点，用白色墨水制造的果酱瓶上的高光等，这些部分都是点睛之笔。在这个范例中，我感觉画面背景太空了，所以我用一些浅颜色的树叶来填充，这样它们不会在画面中太过强调和突出。

-2 POUNDS STRAWBERRIES

-4 CUPS SUGAR

-¼ CUP LEMON JUICE

Crush strawberries,
mix all ingredients
together in a
saucepan and
stir together.
Boil, stir often,
transfer into
glass jar and
seal!

6 画完成并完全晾干后，把纸翻过来，画卡片内部的部分。比较有趣的点子是，可以手写一些果酱的制作步骤，留些空白处给收到的人，可以让他自由发挥。

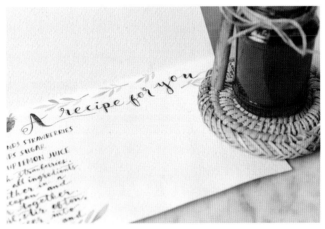

手工艺术，手作食物

- - -

　　如果你想让你的礼物变得独一无二，可以参照以上方式，制作一份属于你自己的食谱卡片。

　　待卡片制作完成后，用电脑扫描，然后打印出来送人。这类型的卡片制作方式也适用于节日贺卡和送给老师的感谢卡。

进阶版：鳄梨酱食谱礼品卡

谁会不喜欢鳄梨酱？这在任何派对上都是必备的，尤其是在我的国家墨西哥。鳄梨酱的制作方法有很多，但我更喜欢使用传统的制作方法。主料是鳄梨、洋葱、西红柿、番椒、酸橙、香菜和盐。有些人喜欢点儿别的，比如萝卜、大蒜、调味料、奶酪、橄榄油、奶油或香料等，但在这份食谱中，我们呈现最简单的一种方法。

我们完全可以用本章教程中学到的知识来绘制各类食谱！

- 我们已经学过如何画橘子和洋葱（参见第86和99页）
- 至于鳄梨，可以回顾下猕猴桃的画法（参见第93页），除了鳄梨的形状像梨，其余部分同猕猴桃的画法非常相似，没有核，取而代之的是一个凹陷点，也没有小的种子，鳄梨的表皮也更深。稍微做一点调整，就可以画一个完美的鳄梨。
- 西红柿和番椒的画法可以参照本章中橘子以及柠檬的画法（参见第86页），整体而言，只需要在形状和颜色上做点调整就行。
- 香菜的画法可以参照第3章叶子的画法（参见第50页），也可以用草本植物的照片来对照参考着画。

我的目标是，让读者能够将这些教程中的知识点应用于所有不同类型的图形。下图是这份食谱详细的分解教程。

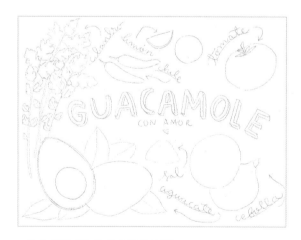

1 首先用铅笔勾勒出食谱的轮廓。

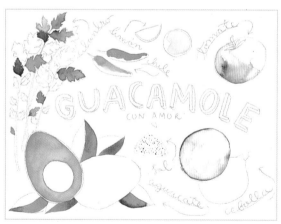

2 画第一层水彩。

下次如果有人夸你做的鳄梨酱，就可以跟他分享你制作的这份个性化的水彩食谱，这可比直接给他一个网络食谱链接炫酷多了！

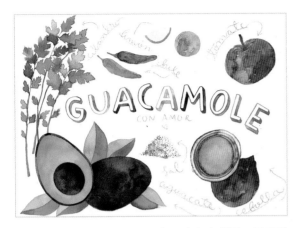

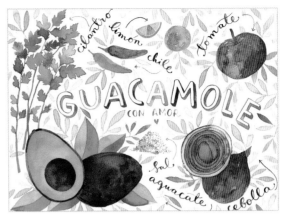

3 继续给周围形状上色，一定要注意在前面一层干透后，才能再画其他颜色。用之前所有学到的知识点，画这些新的食物。

4 这个例子中，背景有点简单，所以我在画面空白的部分加了点植物叶子。我还用黑色墨水手写了文字说明，在下一章我会告诉你更多关于字体的书写形式。

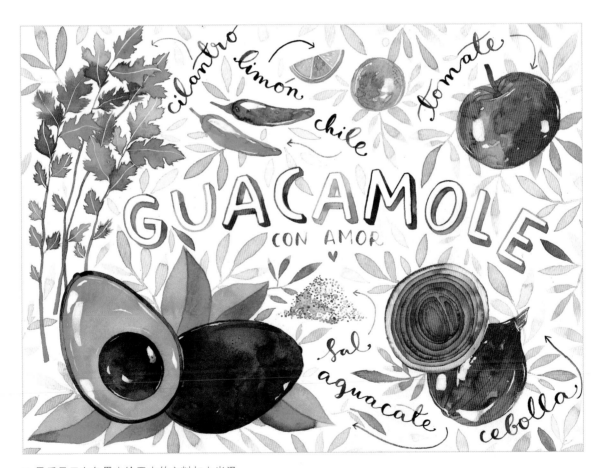

5 最后是用白色墨水给画中的主料加上光泽。

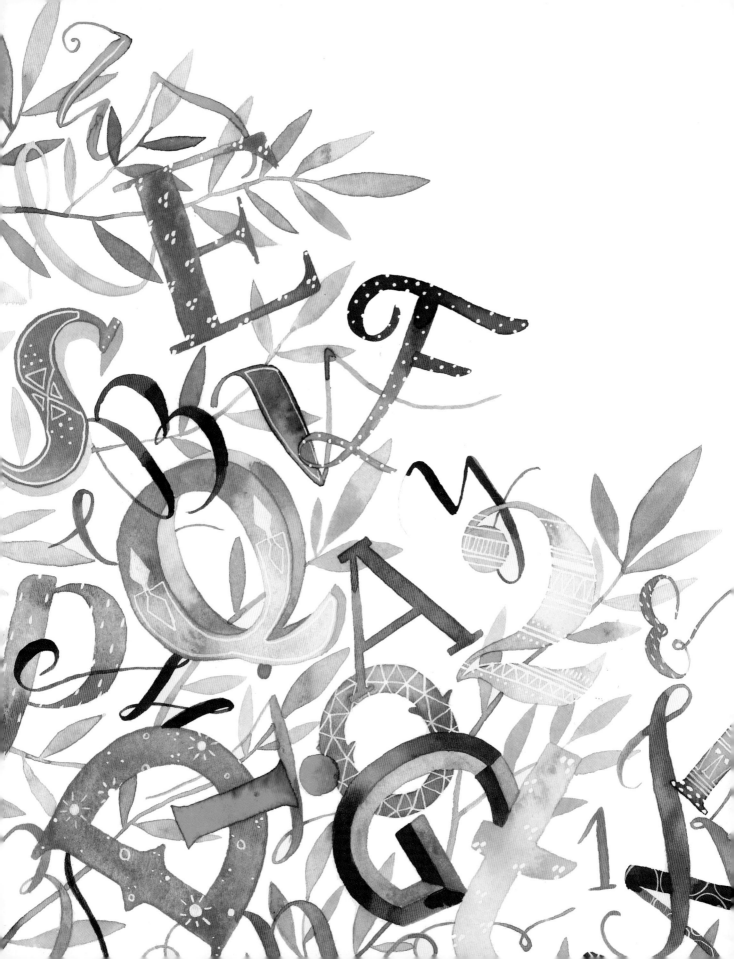

第 6 章
手绘字体

　　我最后一章的目标，是让你学会一些手绘字体风格，通过练习，然后找到一个适合你的样式。

　　最终，你将能够创建独一无二的，漂亮的，为你的水彩作品增色的手写字体。我建议你以这个部分为参考，像把字体运用到其他章节那样，也运用到你的原创设计中。

运笔练习

　　这个练习将帮助你热身，让你在创建手绘字体时能轻松使用不同的笔触。你可能要尝试使用几支不同的水彩笔，直到你找到最合适的那支。你也可以使用任何让你感觉最舒服和可以控制的物品。

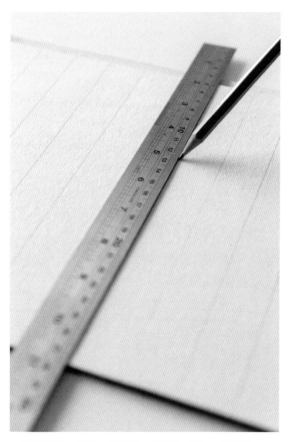

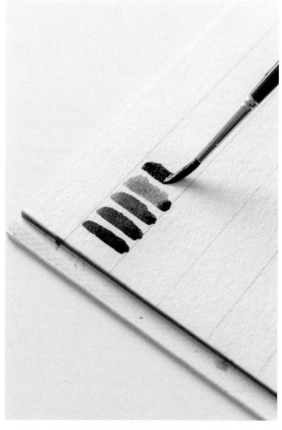

1 使用标尺，画出一组线条，得到约 2.5 cm 的空间。

2 拿起一支尖端细密的中等大小的画笔，然后开始以差不多相同的力度来画粗线。

3

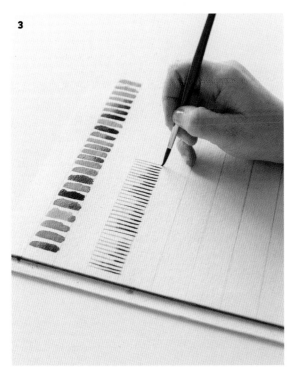

4

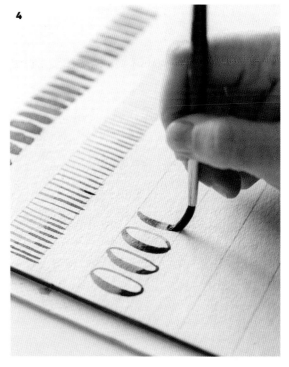

5

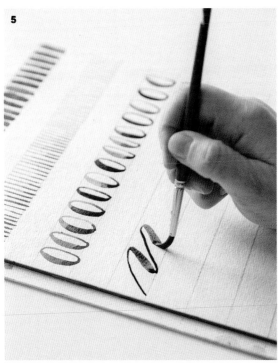

3 使用同样的画笔，将笔与纸张垂直，并用较小的力度画出细线。

4 现在用这个相同的概念试试画圆形。用同样的笔刷，画一个像字母"○"的圆形，左边线画粗些，右边线画细些。

5 这是草书字体风格的开始，笔画往上的时候画细些，往下的时候画粗些。

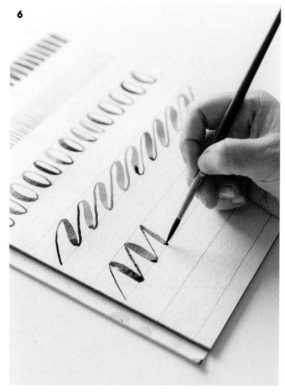

6 试一下把线条的形状画得更尖细，而不是弧形。这看起来像一系列连体的斜体字母"M"。

7 为了完成练习，请试着画一系列 S 形的线条。首先运笔时施加一些力度，然后将线条逐渐画细。

8 你也可以开始玩一些特别的线条，让你能更好地控制不同样式的细节。

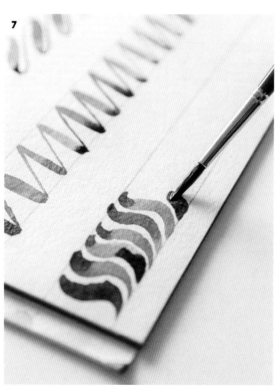

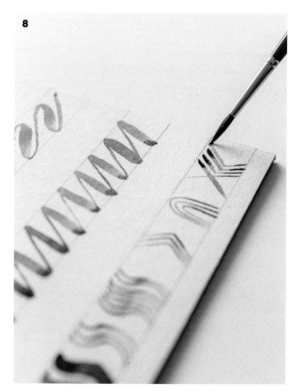

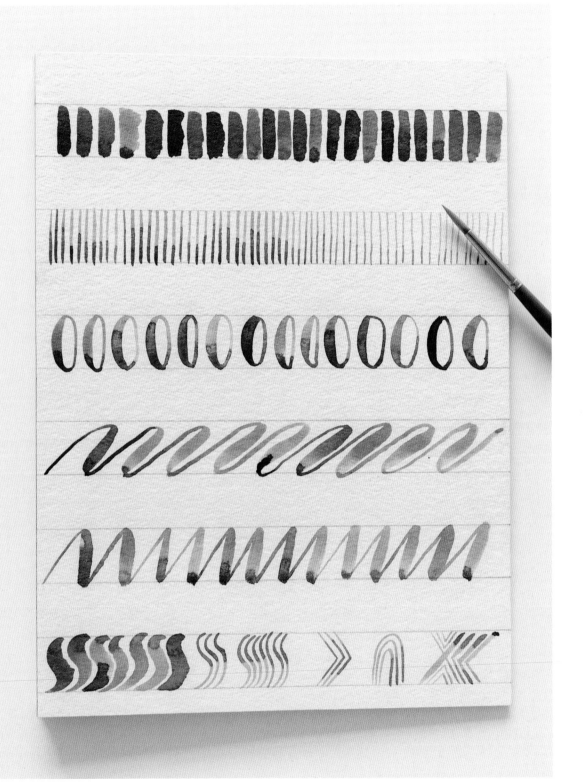

字体练习

我热爱这项练习有以下几个原因：

- 这是一个很好的练习，可以让我们的手动起来，而不用担心不知道下一步该做什么。
- 它可以给我们一些灵感，并帮助我们发现自己喜欢的字体风格。
- 通过观察不同的字母形态是如何呈现的，以此为参考，我们可以自己发展出一些属于自己的手绘字体。

首先从计算机中选择字体。创建一个字体样张，如下例所示——它们是我使用的字体。把它们打印出来，放在旁边作为参考。这些样例也可在第132—134页上找到。

ABCDEFG
HIJKLMNO
PQRSTUV
WXYZ

12345
67890

手动绘图块样式

ABCDEFG
HIJKLMN
OPQRSTU
VWXYZ
1234567890
abcdefghijklm
nopqrstuvwxyz

传统样式

ABCD3FGHIJ
KLMNOPQR
STUVWXYZ
1234567890
abcdefghij
klmnopqrs
tuvwxyz

现代衬线式

　　这个练习不是要你去完全临摹现有的字体，而是要让你通过练习不同的形状获得自信，并发现字母的呈现原理。我建议你选择不同的字体风格至少做三次这样的练习，画出每一个字母，选择你想要的不同颜色。

1 使用铅笔和标尺在你的水彩纸上画出一系列线条。我喜欢把它们间隔大约2.5cm的距离，就像我们在画笔练习中所做的那样。

2 仔细观察每一个字体，并画出字体的轮廓。试着让铅笔线稿只作为向导；你的线描得越少，你的字体就会越干净。

ABCDEFGHIJ

KLMNOPQR

STUVWXYZ

1234567890
abcdefghij

klmnopqrs

tuvwxyz

3 用水彩为你的字体上色。请随意使用一种颜色或两种颜色混搭。一旦你的画干了，就把所有的铅笔标记擦掉。

ABCDEFG
HIJKLMNO
PQRS T
WXY
123 4

ABCDEFGHIJ
KLMNOPQ.R
STUVWXYZ

90
i j
r s

ABCDEFG
HIJKLMN
OPQRSTU
VWXYZ

1234567890
abcdefghijklm
nopqrstuvwxyz

4 根据需要重复多次做这个练习。理想情况下，选择草书、衬线体，以及可作为展示用的字体。

创建自己的字体样式

到了我们的最终目标：创造一个完全属于你自己的字体风格，忠实于你，并且只属于你的，同时以你原先手写习惯作为基础的字体。

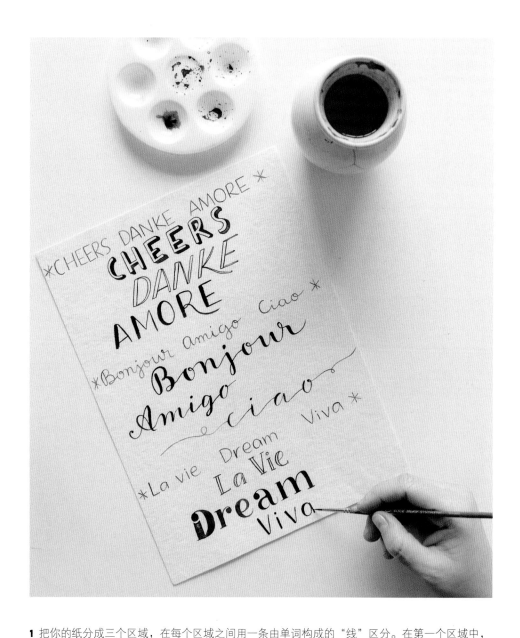

1 把你的纸分成三个区域，在每个区域之间用一条由单词构成的"线"区分。在第一个区域中，用铅笔写三个大写的、匀称整齐的单词；第二个区域是你的自然草书风格；第三个是你的日常手写体。仔细地观察你写单词的方法，让它们比你写一个快速待办事项清单时的更好！

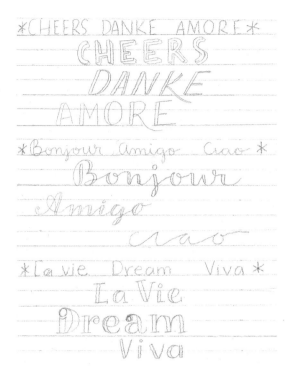

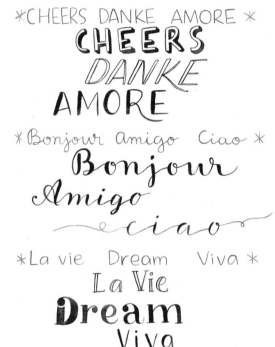

2 玩转你的每一个单词。你可以想出三种不同的方式去重新创造每一种风格，也许通过把下划线变粗，或者增大一些字体体积。你也可以用你之前尝试过的风格写一个字体。还有一些其他的创意：利用倾斜角，把字体打开；使用旋涡，在每一笔结束时加上衬线等，总之就是实验，实验，实验！

3 用黑色颜料给字母涂色。等颜料干了后，把铅笔线稿完全擦掉。

　　这里有没有最适合你风格的样式？你还想试试其他什么风格？继续实验吧！你一定会发现新的设计。重要的是要创造一些对你来说非常适合的东西。

用综合媒材美化和优化字体

　　既然你已经用不同的方法练习了水彩字体，让我们用不同的方法来修饰你的字体吧。这将是一个简单、有趣，同时让我们的字体看起来更加有新意的练习。

标记出深度

1 从画一个单词开始。在这里，我选择了简单的大写"THANK YOU"。等到你的颜料干了，就用记号笔在每个单词的左边或右边很近的地方画一条线。

2 现在，你已经使用记号笔创建了投影。有些人发现用记号笔或钢笔画画，比水彩笔更容易控制，所以当你希望画得更精细的时候，比起水彩笔来，用记号笔或钢笔画画真的是一个好主意。

用钢笔添加叶片细节

1 用草书字体画一个单词。我选择了 "Leben"，在德语中是 "生命" 的意思。等你的颜料干了，开始在文字周围画树叶和树枝这些细节。

2 这将给你的字母带来迷人的、异想天开的效果，而且，如果比起水彩笔，你更偏爱这种方式的话，这将是另一种可以用来增加细节的好方法。

在防水钢笔线稿上上色

　　用防水钢笔画线稿，然后在这上面上色是一种全新的尝试。这种方法非常流行，而且有无穷无尽的可能性！

1 从简单的钢笔画开始。我选择了大写的"HELLO"一词。

2 在你的线稿上上颜色。别担心！你的钢笔是防水的，所以湿的颜料不会影响你的线稿。

3 用这种方法，我可以无忧无虑地画画。只要你的颜料足够透明，不管你画多少层颜色，你原始的草稿底图层都会显示出来。

4 加点其他的东西，比如飞溅的点点！

用水晶和水晶钻石做装饰

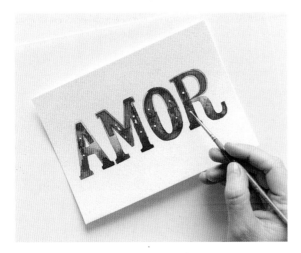 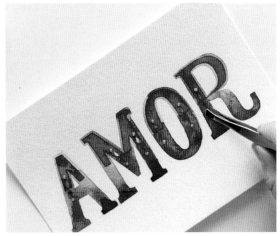

1 先用水彩画出单词，并等待颜料完全干透。这里我选择的词是"AMOR"，在西班牙语里面是"爱"的意思。然后使用工艺胶水或黏合剂，任意发挥在你想要装饰的地方。

2 选择水晶，然后准备一把镊子。我的水晶很小，所以我需要某种工具把它们捡起来。小心地把每颗水晶放在你的胶水滴上。（有趣的小贴士：我在一家美甲店买到了这些水晶钻石！试试用你家里或其他手工艺品上的装饰品来美化你的作品。）

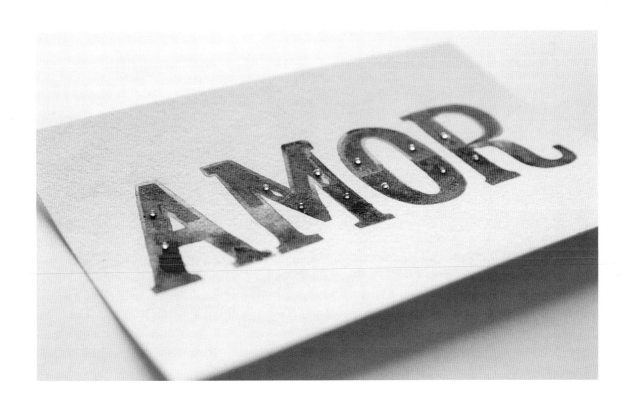

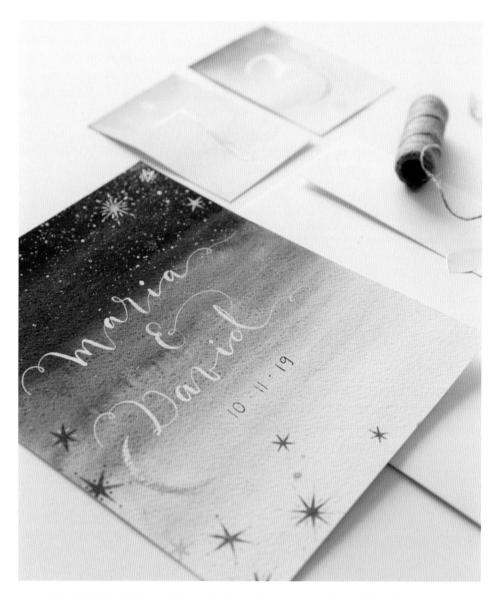

　　现在到了我们最后一个设计！信纸与我们在这本书里的水彩作品非常相配。最后一个信纸主题的设计是创建一套婚礼主题用品，比如：一张可以纪念的日期卡、一张邀请函、婚礼地点卡等，这些可以作为互相补充来设计。你也可以为宝宝出生、生日派对、高级早午餐等，为任何你所能想到的活动设计制作信纸套装。

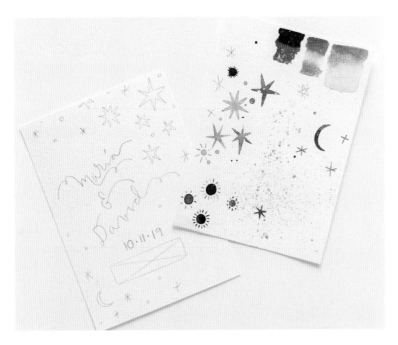

1 在设计这个套装前，我喜欢先多花点时间考虑一下这个构思。比如，以"星空"为主题的婚礼会是什么样子的？将会以什么样子呈现？可能用什么颜色、什么风格？我会先画一个草图，然后做一到两个概念性的小样，把这些问题思考清楚。

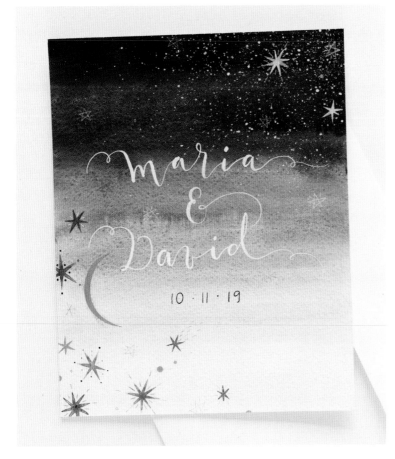

变得专业

●—●—●

如果你正在为客户创作一个套装，制作一个示例概念图是一个极好的方法，可以在你投入时间绘制完整的插图之前，向他们展示你的创作效果和感觉。

2 一旦你有了概念，继续画出主要部分。在这个范例中，主要部分是婚礼请柬。你认识这里使用的技术吗？这幅画中运用了飞溅、渐变技法，用白色墨水和金色颜料描绘细节！

3 我采用了渐变色的概念，从大块区域铺色，然后用不同深度的蓝色和绿色进行渐变处理。

4 等渐变的底色干透之后，我用金色颜料写上了数字，画上了闪闪的星星。

5 使用大信封、贴纸和麻线去设计你的套装风格。

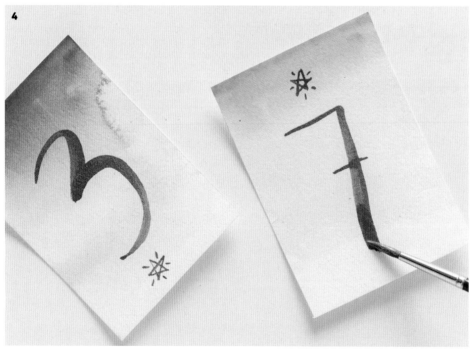

　　你还能想到什么？ 你可以制作菜单、节目单——有太多的可能性了！用你最初的作品作为灵感，去创造出你能想到的更多的物品。当客人看到到处都是手工绘制的细节时，你的派对将会变得非常精彩。

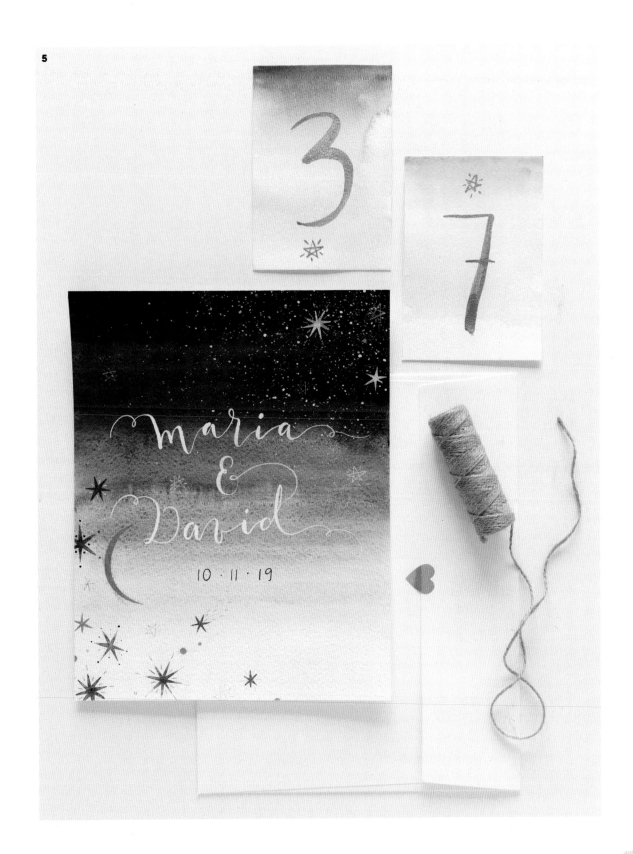

变形：大胆明亮的花卉婚礼套装

在我们的第一个婚礼邀请函教程中，我们为一个天空主题的婚礼请柬使用了渐变晕染效果和金属颜料。现在，我们要用更多不同的材料来做一个以玫瑰色为基调，突显浪漫的婚礼主题套装。

我们的配色是醒目明亮的，包含红色、绿色、赭色的混合色。在字体方面，我使用了本章开头所练习的优雅的传统字体样式（参见第114页）。

还记得《花与叶》一章中的雏菊教程吗？（参见第54页）本节的花草制作就和雏菊教程完全一样，除了有一点变化。当我获得一个婚礼主题的灵感时，我喜欢在每张卡片上重复一些元素。主要部分是正式邀请函，我会在那里画更大、更完整的插图。然后，我从那里取一些元素作为一个互补的主题来制作另一张卡片。总体而言，我们的元素有：红色的雏菊，褐色的根茎，以及大片单片的叶子，它们由不同的绿色调组成。

对于这一组设计而言，我制作了一张请柬（见对页）、菜单（左下图）、登记卡（右上图）和这对夫妇的姓名缩写（右下图），这些都可以用在感谢卡或信封上。

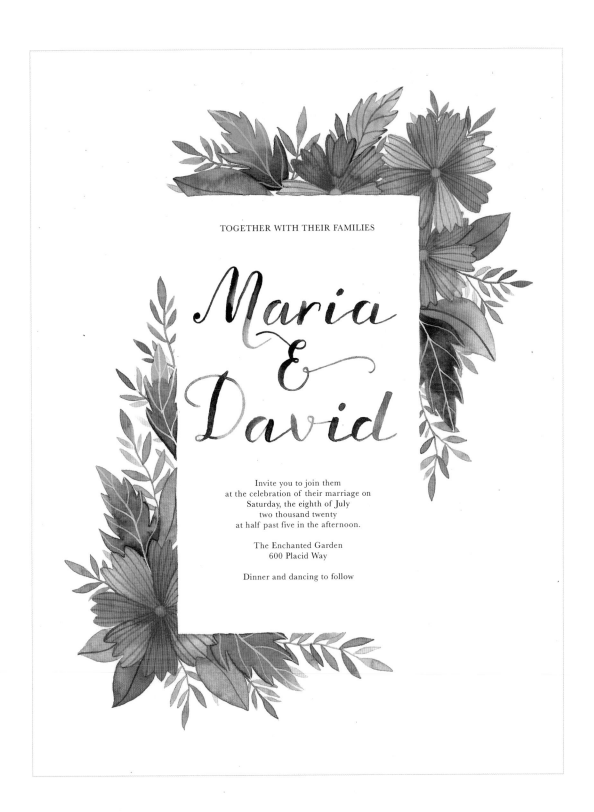

TOGETHER WITH THEIR FAMILIES

Maria
&
David

Invite you to join them
at the celebration of their marriage on
Saturday, the eighth of July
two thousand twenty
at half past five in the afternoon.

The Enchanted Garden
600 Placid Way

Dinner and dancing to follow

更多的创意应用

给你的生活加入手绘的礼品和卡片设计，这将为你带来更多的快乐！我希望你也和我一样喜欢这些创意，正如我在创造它们的时候那样享受。我真的把DIY物品和我的生活结合起来了。水彩画可以说是我的工作，但我最喜欢的设计，总是最终在个人生活中使用，并与我的朋友们分享。这些细致、美妙的礼物，为每个人带来如此多的快乐和感动。

为了给大家提供一些灵感，以下是我多年来所做的一些项目：

- 家庭圣诞卡
- 假期"出行往返"行李牌
- 婴儿房活动的标牌
- DIY包装纸
- 带名字的礼品袋
- 婚礼上的欢迎牌和签到卡
- 周日早午餐的餐桌菜单
- 个性化的商务名片
- 剪贴簿上的装饰
- 生日礼物（重新设计巧克力包装，或者是DIY糖果纸）
- 感谢卡

用手工设计制作的物品，给生活带来额外的魅力的同时，也唤起了对特殊日子的回忆！试验，玩转你的画材，然后找到一个最适合你的风格！

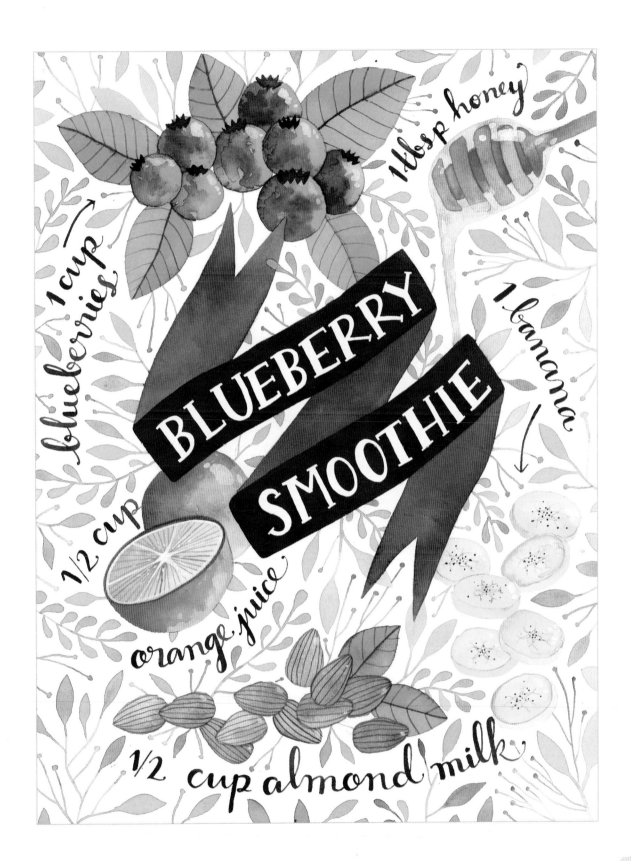

A B C D E F G
H I J K L M N O
P Q R S T U V
W X Y Z

1 2 3 4 5
6 7 8 9 0

A B C D E F G

H I J K L M N

O P Q R S T U

V W X Y Z

1 2 3 4 5 6 7 8 9 0

a b c d e f g h i j k l m

n o p q r s t u v w x y z

ABCDEFGHIJ

KLMNOPQR

STUVWXYZ

1234567890

abcdefghij

klmnopqrs

tuvwxyz

致谢

 我感到非常幸运，因为我出生在一个充满创造力的家庭中。我的母亲会在我们生日的时候，制作神奇的沙漠城堡游戏，以及用各种能想象得到的颜色和物品来布置我们的房间，不知不觉中，她培养出了两个艺术家。我的父亲，他从不怀疑我的艺术道路，并百分之百支持我，直到我准备好独自飞翔。我感激我的姐姐，她和我一起生活在这个充满幻想的世界里，感谢我们所有的谈话以及我们所拥有的一切。感谢我的合作伙伴，那个聪明又英俊，尊敬我就像我尊敬他一样的人。谢谢你们，你们是我的支柱。

 我还要感谢所有支持我事业的朋友和导师们，他们总是充满热情地收藏我的作品，并且一起创造奇迹。感谢我的姑姑，我永远都不会忘记，那个在我第一次艺术展上买了我将近一半作品的人。感谢每一个在各地看到我的作品，和我一样兴奋，并发照片给我的人。感谢每个报名参加课程、工作坊，或者过来和我待在一起的人。我一直在想你们。

 最后，但也同样重要的是，感谢这个神奇的夸尔托团队对我的创作感兴趣，并指导我完成这一场新的冒险。这是一次很棒的旅行，我非常感谢这次绝佳的机会。

 谢谢，谢谢你，谢谢你们！

- -

作者介绍

 安娜·维多利亚·卡尔德龙是一位墨西哥裔美国水彩艺术家和教师。她拥有信息设计学士学位，并继续深造美术专业。她授权的艺术品可以在美国和欧洲的零售商店各种各样的产品上看到，而且她还在网络商店平台Etsy上出售她的插画印刷品。安娜在墨西哥的图卢姆工作坊授课和主办的创意静修会，并在技能分享平台上指导数千名在线学生学习，她是那里的顶尖教师。更多关于安娜的工作信息，你可以在Instagram（@anavictoriana）、YouTube（Ana Victoria Calderon）和Facebook（Ana Victoria Calderon Illustration）上查看。目前她住在墨西哥城。